茗茗之中 各領風味

劉漢介・陳玉婷
廖純瑜・李素梅 編著
羅士凱・陳國任

茗茗之中　各領風味

台灣茶協會創會理事長　區少梅

　　在2022年「台灣茶協會」會員大會裡，我們的陳國任監事也是茶業改良場的前任場長，提到他與劉漢介、陳玉婷、廖純瑜，李素梅和羅士凱合編了一本名為 《茗茗之中 各領風味》的新書，邀請我寫序。這六位作者當中，除去兩位比較年輕的羅士凱先生和李素梅小姐之外，其他四位都是我在茶界相識已達二、三十年的好友。承接這個重要任務，不但沒理由推辭，而且更是我的榮幸。

　　本人1984年學成回國受聘於中興大學食科系任教，剛開始的研究項目比較偏重在蔬果加工方面。三年後由於指導茶業改良場在職研究生蔡永生的碩士論文〈包種茶茶湯滋味及水色與非揮發性化學成分關係之研究〉，從此一頭栽進了茶的世界裡。更經由蔡永生的牽引，讓我深深地體會到茶世界之浩大精深，很自然地與茶結下了不解之緣。在學術生涯中，與茶相關的研究計畫也因此成為本人主要研究工作之一。先後發表了41篇與茶相關的學術論文，也培育了與茶相關的三位博士和十五位碩士。更由於2000年參加了首屆海峽兩岸茶葉學術研討會的關係，不但促成了兩岸茶人之交流機會，而且因緣際會地於2003年誕生了「台灣茶協會」。也因此這麼多年來就理所當然地參加了許多與茶相關的聚會、會議、茶會等，藉此結交了許多茶界朋友是為一件樂事！

　　本書首篇是由享譽臺灣茶界的春水堂人文茶館創辦人劉漢介先生所執筆的。劉總在茶界是無人不知、無人不曉的大人物！他所擁有的，不論是獨具特色的秋山居，或是每間均能呈現不同風格的春水堂連鎖店群，包括泡沫紅茶、珍珠奶茶與其他美食等等，以及其獨特的空間設計

布置，都會讓人由衷地感嘆不已。我曾稱讚他是將冷飲茶企業化的第一位企業家。為何我有此一說？各位可以由此篇文章了解到此話不虛。

　　劉總他由冷飲茶的源起、流傳談到現況，並且細述他在冷飲茶事業發展的點與面之視野和經驗，延伸到飲茶世界的國際化、多元化、普及化之努力，以及未來的二十年或者更長久之期許。文章的最後一句：「大陸是茶的源起，而茶飲的創新是臺灣！」說得真好，各位讀者是否也要贊同我說的？對冷飲事業之起始、發展與興盛，劉總應該算是位大功臣吧！另外，值得一提的是，劉總不但是「台灣茶協會」的五十位發起人之一，還當過監事、理事及顧問之職。

　　第二篇是由國際大觀人文茶道書院創辦人陳玉婷老師撰寫的。她也是三年前成立的中華茶藝家研究協會創會會長。在茶界算是一位相當資深的茶藝老師。記得「台灣茶協會」於2004年舉辦第一次「世界健康日 全民喝茶日」活動的記者會上，所邀請的二位司茶老師之一就是玉婷老師，接著更擔任過「台灣茶協會」的理事、常務理事之職。

　　玉婷老師這篇文章由茶以水為載體成一杯茶湯為主軸，細細地闡述了從古至今，品茶的方式隨著時代的變化、調整、與創新造就了各個時代不同的風格面貌，都離不開從茶之事「識茶、擇器、控溫、酌量、權時、儀軌、心行」的了解與掌控。更以她就茶席的了解，提供了有關茶席的設計與精進理路。更以唐代的碗泡分茶法為源由，加入茶席美學少即是多的減法哲學，讓器物的簡便性增添雅趣，而發展出將茶碗喝茶方式藝術化的「臺灣茶碗茶席」，並在文中詳細的介紹，甚屬難得。文

章最後玉婷老師以茶教學多年之經驗，更提出茶文化藝術教育實踐之重要性以及目的為何，值得大家的深思。

第三篇是廖純瑜老師的「解讀文人茶境之花」。當本人看到本文第一段話時，不禁讓我回想到在2001年11月於中興大學與『中國茶葉學會』共同主辦的第二屆海峽兩岸茶業研討會是本人籌備規劃的。當時是由本人央求春水堂劉總除發表論文之外，特地在中午休息時段設計了冷飲與小壺泡二部分的展演，這是首次在嚴肅的學術研討會上安排了除儀器、書籍以外之展示，引起大家的轟動與熱烈迴響。

宋代的葉「插花、點茶、燃香、掛畫」之四個生活閒事，經過長期不同朝代的演變之下，至今已形成花道、茶道、香道、書畫的當代新生活四藝。尤以茶道與花道也可以各自獨立發展成一門文化藝術。廖老師這篇主要講述在花與茶席之間的關係，鑒於她從事茶道與花道教學達三十年的經驗，以及近二十年來致力於鑽研花在品茗環境的角色扮演與功能，推展了「茶境之花」之教學。在張宏庸與蔡榮章兩位茶界大師給予「茶人」的不同定義下，選擇後者，以實例圖文並呈地講述「文人茶境之花創作」，包括插作要點、花器選用、花材選用、與色彩原理，值得各位欣賞與品味。

第四篇是由相較年輕的茶藝老師李素梅小姐執筆。流水順暢、平舖直述地闡談著她從學茶、識茶、習茶以及到愛茶，一路走來的心得與感想，深深體會到她有位愛茶的啟蒙老師是自己爸爸的幸福感覺。李老師也細細地敘述著從泡一杯茶湯出來所需要注意的選器、選水以及溫度、製茶量與候湯時間的泡茶三要素的泡茶要點中諸多種種不同的實際體驗。難怪她得過全國泡茶比賽冠軍之榮譽。最後從參與的茶席及茶會和遇上的茶藝大師們中，提到她自己的觀感與想法。本人的感覺是作者若能從學術殿堂中增加學習到學理的探討與試驗研究的設計方法等，相

信定能少走許多冤枉路。目前如大葉大學或者元培科大的茶學學位或學分都是很好的選擇。

第五篇「窺見茶葉烘焙熱效應的奧秘」是由現任茶業改良場臺東分場製茶課羅士凱股長撰寫。以與幾位各地有名的烘焙師傅們的對話做為開端，引出大師們烘焙茶葉時所謂的秘密。從而進入本文的主題，提出茶葉為何要烘焙之源由及目的；闡明茶葉烘焙與乾燥之不同，以及烘焙有哪些熱效應，並對茶葉香氣、滋味、色澤與水色等之感官品質的影響加以說明。隨後清楚介紹了烘焙常用的各種器具，如傳統炭焙法、箱式烘焙機、電焙籠以及茶業改良場近年綜合電焙籠融合炭焙法之優點所開發的無火炭焙機等。也談到茶葉發酵度與熱效應及烘焙溫度之關係，最後以凍頂烏龍茶、鐵觀音與紅烏龍等臺灣三大焙香型烏龍茶為例，介紹了烘焙工藝對這三種不同茶類之品質等級的影響，對於烘焙茶有興趣的讀者們應值得參考。

第六篇是由我們的茶業改良場前任場長陳國任博士執筆的。不同於前面偏重茶藝、泡茶以及對茶滋味相當重要的烘焙技術方面的五篇文章，經由他為我們以「茶學常用術語」方式，簡明地整理出包括主要栽培品種、茶葉採摘、化學成分、製程及茶葉種類在內非常重要的茶相關知識，實在值得讚賞與感謝。對我們大家都會有溫故知新的體會！

如果我猜得不錯的話，這本書應該是由陳場長發起的。邀請茶界資深前輩執筆，也讓精英後輩有發聲的機會。書名訂為《茗茗之中 各領風味》，真真要翹起大拇指給三個「讚」不為過！事實上很明顯地看出此書是個開頭，接續下來應該會有冊二、三、四、五……，可以讓我們期待！

臺灣舊時代的人情傳承

嘉義縣縣長　翁章梁
2022.12.30

　　欣見六位茶業界的專家達人，由茶業改良場陳前場長國任兄召集集文成書，內容包羅茶藝、花藝、茶學以及茶葉專業知識，值得人人細細研讀。

　　嘉義縣是茶葉大縣，前身諸羅縣，17世紀成書之《諸羅縣志》記載：「水沙連內山茶甚夥，味別色綠如松蘿。山谷深峻，性嚴冷，能卻暑消脹」。將嘉義縣歷史與茶葉脈絡深深的連結，目前嘉義縣茶葉種植將近1800公頃，居全臺第二。而阿里山茶世界知名，知名度實居牛首。

　　然而茶葉推廣要靠消費者，以及茶葉專家達人共同努力，將茶葉與茶藝知識傳承傳遞，形成臺灣茶文化意識，深入社群，茶產業方能可長可久。

　　一杯茶能了卻多少煩憂，帶來多少人情溫暖，臺灣人的「吃飽沒」「來喫茶」成為最具人情的問候。茶藝可以是街間巷弄的小桌酌飲，也可以是鋪陳傳遞意識的茶席，共同的是溫暖形成共鳴，透過茶席的精心安排，流暢了飲茶的儀式感，傳遞了事茶者的心意與專業，舒適了飲茶者的內心，空間形成溫暖的氛圍。

　　現在的手搖飲茶，亦以春水堂為牛耳，由茶席帶到了辦公桌以及學校、家庭，讓臺灣舊時代的人情再次連綿的傳承。本書為少見之茶葉大著，樂之為序，祈能帶動嘉義縣至全臺灣的飲茶文化。

傳承並蛻變飲茶思維

農業委員會前主委　臺灣大學名譽教授　陳保基

　　臺灣現有生產的農產品中，茶葉具有悠久的歷史及文化背景；此外，近年來隨著國人健康意識提升，將健康概念導入茶的研究也逐漸受到重視。

　　我愛喝茶，與國任兄認識數十載，國任兄深耕茶產業亦已數十年，屆齡退休後不減熱情，繼續深耕茶產業，出版一本專業茶書《茶言觀色品茶趣》，接著結合茶葉界中的翹楚著作本書《茗茗之中　各領風味》，書名獨具深意，將茶葉與人文宿命觀連結。本書兼具人文藝術與科學、感性與理性，傳承並蛻變舊有飲茶思維、深入介紹焙茶工藝，與茶專業術語知識，適合入門以及茶專業人士閱讀，實屬難得。

　　臺灣面積雖然不大，在烏龍茶的發展上占有重要的一席之地，各地特色茶，如凍頂烏龍、鐵觀音、東方美人，甚至是臺東新興起的紅烏龍，皆獨具特色。

　　而臺灣的蜜香紅茶，亦是少數以蟲吮為特色的茶類，可見得臺灣人聰明且認真傳承，並不斷創新，政府與民間共同努力促使臺灣茶具國際水準，尤其臺灣手搖茶飲，是國際上的創新產業，並受世界各地消費者喜愛。

　　本書文章闡述茶葉專業知識並發揚茶藝文化，提供茶葉界互動討論的題材，提供茶產業者、茶藝界、科學研究者相互交流的平臺，希望將來不斷突破茶葉發展思維，讓臺灣茶成為國際永恆的新星。

茶是生活也是藝術

茶業改良場前場長　阮逸明

　　中華飲茶文化的演變，由魏晉至唐初的芼茶法，唐代興起的煮茶法，宋代興起的點茶法（抹茶法），明代興起的散茶沖泡法，清代至民初流傳的蓋碗茶法，及至現代時尚的多元調飲茶法。茶雖是古典傳統文化，在時間推移與進化的過程中，卻在每個時代隨著社會生活脈動，能有創新而融入生活，永續流傳。

　　臺灣飲茶文化源自中華茶文化，江南文人茶與閩粵工夫茶隨著先民引入臺灣。民國六十年代（1970年代）臺灣經濟起飛，勞力成本增加，茶葉外銷喪失國際競爭力，臺灣茶產業隨著政府的輔導，由外銷產業成功轉型為內銷產業。政府為推展內銷茶，輔導舉辦優良茶比賽，相繼打出文山包種茶、凍頂烏龍茶、臺灣高山茶的知名度。民國七十年代（1980年代）隨著內銷茶的發展，茶藝館的興起及茶藝文化教育的推廣，蛻變自閩粵工夫茶與江南文人茶的臺灣茶藝復甦，並發展出臺灣特有的茶藝文化，茶藝內涵包括茶湯之美與傳達意境的茶席藝術，是生活美學、生活藝術的展現，在兩岸發光發亮並名揚國際。

　　熱愛小壺工夫茶法的春水堂人文茶館創辦人劉漢介，因緣際會在日本見到餐飲服務人員沖調冷飲咖啡，而服務人員堅持紅茶僅能熱飲，只有咖啡才能調成冷飲，乾脆買回器具，深信能調冷咖啡，就能調冷飲茶。1983年在臺中開了第一家春水堂，兼賣冷飲茶的茶葉店，造成冷飲茶的風潮，是冷飲茶館（泡沫紅茶、珍珠奶茶）的先驅者。1999年在春水堂人文茶館旗艦店，親筆書寫春水堂茶記：「秉承中國傳統文化，在掛畫插花的環境中，用各類茶原料，依四季冷暖原則，普遍飲茶、吃茶、用茶之樂

趣……期永續百年，不朽經營」，是春水堂的經營法則。劉創辦人對多元化冷飲茶事業永續經營的策略，及敬業精神的堅持有詳細的述說，有心經營冷飲茶館可細細品味，領悟其中道理。

國際大觀人文茶道書院創辦人，現任中華茶藝家研究協會理事長陳玉婷是傑出的茶道、茶藝教師，對司茶心法「練手、煉味、鍊心」，「心手之間，溫置注奉」，及對茶席設計美學實作與應用有獨到的見解及說明，對於有心精進茶藝的愛好者必有裨益。

臺北市茶藝促進會創會理事長廖純瑜是海峽兩岸有名望的茶道、花道老師。在其文章中提示：「在品茗環境中，透過文人茶境之花的意象，呈現清、幽、雅的趣味，與茶之淡泊、寧靜、和諧的特性，兩者相應對話，在茶會中讓賓主能產生心靈上的共鳴，以臻於精神上愉悅的滿足」，描述解說文人茶境之花在茶席設計及茶會上的應用，有許多實例及解說，可供喜愛以插花表現茶席設計及茶會意境的愛茶人參考。

與臺灣茶有緣，小時候在茶業改良場所在地(楊梅埔心)成長，跟著父親喝茶享受天倫之樂的茶小樓主理人李素梅說：「只要開始泡茶，茶香在空氣中浮動著，就是滿室清香，因為感受喝茶時的舒心，泡茶時的靜心，學茶時的開心，我沈浸在茶的世界，生命因茶而豐富精彩，更是希望能讓茶進入更多人的生活，讓更多人能感受茶日子的美好」，而致力於推廣茶藝文化讓茶進入生活。她的習茶、愛茶、茶藝教學、參與茶會及主辦茶會的心路歷程，值得茶藝初學者體悟，實踐「喝茶從喜愛變成生活，習茶從興趣成了日常」。精進茶藝，使泡茶、喝茶由形式轉為隨意的、自由的，喝茶就會是開心的，這就是生活茶。

茶業改良場退休場長陳國任與臺東分場副研究員羅士凱，對茶葉烘焙的目的，熱效應產生香味的原理及操作要領有精要的描述，揭開茶葉烘焙的奧秘。書中摘列茶學常用術語，方便隨時查閱及增進茶學知識。

本書集結六位在茶產業、茶學、茶科研、茶藝、茶道、花道等傑出經理、經營、科研、教育及推廣的資深專業人士，就個自的專業領域對臺灣茶藝文化的發展及感悟發表的文章。讀者細細品味，必能對臺灣飲茶方式的流變及茶藝文化發展的面貌有概括的了解。

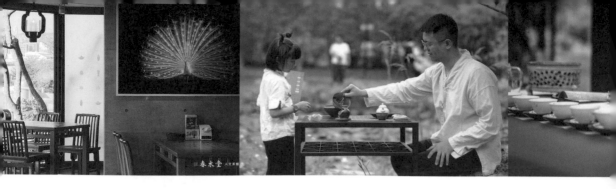

| 目錄 | CONTENTS

從小壺泡到冷飲茶——
多元化的飲茶觀
劉漢介 / 春水堂人文茶館創辦人

茗茗之中
陳玉婷 / 中華茶藝家研究協會理事長
國際大觀人文茶道書院創辦人

解讀文人茶境之花

廖純瑜 / 臺北市茶藝促進會創會理事長

茶沏一室香
李素梅 / 茶小樓主理人

窺見茶葉烘焙熱效應的奧秘
羅士凱 / 農業委員會茶業改良場副研究員
陳國任 / 農業委員會茶業改良場前場長

茶學常用術語
陳國任 / 農業委員會茶業改良場前場長

從小壺泡到 冷飲茶

——多元化的飲茶觀

劉漢介 （春水堂人文茶館創辦人）

泡製一杯理想的茶湯

曾經在古書上看得數則有關茶肆資料，摘錄如下：

其一，〈宋·東京夢梁〉
國子監前曰紀家橋，監後曰車橋，側有青龍橋，傍有茶湯巷。

這一則記載在敘述宋朝時，二級城市杭州茶館的狀況，多到以茶湯來取巷子名稱，同一書中，更詳細說明茶館細節。

其二，〈宋·夢梁錄〉
杭城茶肆插四時花，掛名人畫，又列花架，安頓奇杉異檜等物，點妝門面。

這一則把茶舖內部陳設描敘得一清二楚，宋代建築，以二層木樓居多，類如現今日本京都清水巷，古老典雅，乾淨明亮的木質房中，除了茶香外，更應有宜興壺、青花瓷器，四季分明的大陸地區，花材更應能反映春夏秋冬風情，宋人畫古樓深邃，名家出手，更是不凡，可以想像把故宮的宋畫真跡掛在茶館白壁上，應是何等風雅，雕花的木架，陳列人形古杉或具靈芝檜木，諸如此類，不勝枚舉，前一則已說，茶館多到成巷，想必每家爭奇鬥勝，一家比一家精彩，至於販賣產品內容，書中也有記載。

其三，〈宋‧夢梁錄〉

四時賣奇茶異湯，冬月賣七寶擂茶、蔥茶、鹽鼓湯，夏天
賣雪泡梅花茶、薄荷茶、銀盂、銀盞、鼓樂吹梅花曲。

　　不只有多種茶類產品，還把茶分成夏冬兩大類，即是夏天
賣冷的，冬天賣熱的，冬天的七寶擂茶，即是用花生、芝麻、核
桃、薑、杏仁、龍眼、香菜和茶煮成茶粥，一碗一碗賣，這在現
代少數民族還保有傳統，不過加的東西不一樣而已，倒是夏天賣
的就比較稀奇，杭州、開封的夏天，自古即熱，那個時代那來冰
塊或冰箱？所謂雪泡梅花茶語焉不詳，推測應是把冬雪加梅花放
在大地窖中，夏日才取出加入茶湯中，這份講究就不尋常了，尤
其用銀器裝冰，用銀器做杯，還用樂隊現場Live演奏梅花三弄，
用以消暑，這種排場簡直無法想像，可是收費卻不很貴，據云，
一角二角銀子而已。另外在兩都之外鄉間、茶館記載也不少，有
一則記載茶館主人的服飾頗為有趣。

其四,〈雞肋篇〉
有茶肆婦人少艾鮮衣靚妝、銀釵簪花,門戶金漆雅潔。

說是有一茶館老板娘,年輕貌美、衣飾光鮮艷麗、烏黑頭髮上常插銀簪,店門口用金漆,漆得亮亮的,外常素雅而乾淨,另外在武林舊事中提到茶館名稱。

其五,〈武林舊事〉
清樂茶坊,八仙茶坊,珠子茶坊,連三茶坊,連二茶坊。

這些年中,臺灣出現了辣妹紅茶店,業者以茶為媒,實營色情,其實在宋代,以茶為媒的亦不少,茶肆中有妓女的稱花茶坊。夢粱錄中記載的花茶坊不少。

其六,〈夢粱錄〉
如市西南潘郎,俞七郎茶坊,北市朱骷髏茶坊,太平郭四郎,張七郎茶坊。

從事茶館經營,至今已近四十年,今年喜事連連,新的經營點如香菇般冒出,雖然財務壓力極大,但仍以經營形態受消費者肯定而自喜,1999年旗艦店開始服務時,特在牆上寫了「春水堂記」:「秉承中國傳統文化,在掛畫插花環境中,用各類茶原料,依四季冷暖原則,普遍飲茶、吃茶、用茶之樂趣,創自1983年,遷搬多次,今奠基於此,期永續百年,不朽經營。」
或許有人看了這一篇自敘,會嗤之以鼻,永續百年,不朽經營是何等大事,豈只說說而已,偌大國民黨,至今亦不過百年過

形塑傳統文化與現代風格的春水堂人文茶館

春水堂人文茶館將茶文化發揮到極致，成為茶飲界第一品牌

一點，一個茶館如何期待百年，又如何不朽經營。

　　凡人都知文化來自和平與安定，中國大陸歷五千年來，雖改變過數個朝代，以唐而言，有四百年安定，以宋而言，亦有近四百年安定，數百年昇平歲月，自然有其生活文化深度，從茶的歷史來看，把茶文化發揮至最高點，生活形態豐富而有內涵，正是宋朝，宋人曾有過的茶文化生活，清楚的記在文字中，可惜太多人剛剛溫飽有餘，還在學時會賓友，學習對象偏又太狹窄，以致於多年來尚未海闊天空，套句清人詩，正是「咀尖肚大柄兒高，暫免飢寒便自豪，量小不堪容大物，兩三寸水起波濤。」的小壺文化。

臺灣受閩南文化直接影響，閩南茶文化，在中國茶的發展史上，有人認為是最精緻的茶文化。精緻的製茶或茶湯文化都對，但絕不是精緻茶文化，日本在十九世紀初也接受工夫茶文化，但近百年來，小壺泡在日本已成多元文化的煎茶道，臺灣間接從福建傳來工夫茶，遺憾百多年來，卻一直只注意茶湯文化，計較茶好不好而已，注意一種很不穩定又難製造的部分發酵茶，從歷史上知道，英國人當初也曾為之風靡，但隨即發揮其理性，認定部分發酵應該改良，終於紅茶問世並行銷全球，部分發酵茶的小壺泡，在臺灣，至今卻仍是少數人的最愛，農政單位在推廣它，藝術家迷戀它，少數人肯定它，但大多數人卻不了解它，出了臺灣，更少人接受它。

我是一個從部分發酵茶中覺醒的人，當在炎炎夏日，我把冰塊加入了烏龍茶中，當在冬日，我用紅茶熬了一鍋奶茶，亦曾沾沾自喜，自以為聰明無比，前所未有，亦卻在十餘年前讀了一本宋人筆記，後深感慚愧，野人獻曝，莫甚於此，一個宋人，不過記載他數十年所見，而區區所見，就比現在多得多，人豈可不讀書，豈可不了解歷史，在一面工作中，一面學習，人生自然有所成長。

以人類用茶的角度來看，每一個階段的人都在尋求他的理想，從部分發酵茶中入門的人，跳出了獨沽一味的觀念，跳脫出茶湯文化的觀念，飲茶的世界一定會變得更大，這四十年來從事茶湯服務業，常有人稱讚我的努力，成就則一直不敢居，因為我深知，即是所為種種，與宋朝杭州、開封那些茶館相比，都尚未超越，何成就之有。

冷飲茶的源起

　　我父親會以為用小朱泥壺、20cc蛋殼杯泡烏龍茶、鐵觀音才是在喝茶，大陸司機會用有蓋的玻璃罐沖綠茶，喝一天，或許喝一輩子。十八歲時因追問父親，祖先們姓名、生平、事蹟而獲許抄錄及自己擁有族譜。當自己能安排泡小壺泡，即對單一飲茶形態不滿，數年間，學會流行臺灣地區工夫茶法。而立之前，到過日本、韓國、新馬看他們怎麼喝茶。研究中國茶文化發展史，發現清末民初記錄不足，現階段中國大陸中原閩南地區狀況不明，未通航前即由第三地進入福建及杭州做了解，總會自問，為什麼不能喝唐、宋時的茶？為什麼只能喝一種茶？為什麼沒有很好

春水堂人文茶館──冰珍珠奶茶

喝、很多樣的茶？跑遍世界後才發現，創造飲茶方式的都是人，不是神，不滿足時只能自己創造。

　　當寫過茶書後，就決定要自己創業，我把在日本大阪看到調冷飲咖啡技巧帶回臺灣，當時在大阪是夏天，我喜歡印度紅茶，服務人員堅持英式供應，只有咖啡才可調成冷的，乾脆就把調酒器買回了，能調咖啡當然就能調茶，第一家店開在臺中，只有三十平方米，一半賣茶葉茶具，一半賣自創的泡沫紅茶，冷茶項目只有四種，茶食只有茶葉蛋，一杯茶賣臺幣十二元，三個月下來，業績卻超過茶葉茶具，一年後被迫開分店，原店全部賣冷飲，二店仍用一半賣茶葉茶具，一半賣冷飲，又過一年，三店再開，循環如前，此後每一年即開一店皆因客滿而運作，從1983年5月起至1993年，擁有十家店面，自己最愛最擅長表演的工夫茶茶座及茶莊，始終不敵冷飲茶，營業額不超過十個百分比，1994年起，退出店經理職務，把茶葉茶具業務交付專人，專心於冷飲茶館的營運及管理。

流 傳

　　區區冷飲茶之所以被廣泛接受，只因簡單易懂而不失原味，以第一階段推廣的紅茶而言，我選用臺灣魚池的條形紅茶，用烏龍茶湯標準，香高味濃，清涼止渴，甜度適中而有回味，不僅迷倒門外漢，老茶客豪興大發時，亦用來解癮……多元化的口味，如檸檬、百香，讓人一試再試。宋時的生活四藝，好的音樂，好的花草，好的環境，好的服務，在這兒都看見了。

　　第二階段以花茶為基調，衍生出清香甘醇的十餘種春天系列，更讓年輕的小姐死守不放，之後的奶茶系列、地方小吃的珍珠系列，等市場穩健後，部分發酵的烏龍鐵觀音系列、後發酵的普洱系列也一一進場，顧客在店門中可以喝到他所知的任何茶類，從冷到熱，茶湯滋味精準，甜度恰到好處。

　　封氏在唐時形容長安的街市飲茶，比屋而飲，幾成風俗，殊不為過。區區臺中一條府後街百米之內，開了十八家茶店，在依本公司業績逐年上升，延續十餘年不衰退來看，人類找到了適合他的飲茶方法。

春水堂人文茶館悠雅閒情的茶飲空間

現況

　　臺灣儘管政權從日本人手中轉移，茶的生長與製造卻不曾中斷過，日據時代，臺灣茶園提供日本極品紅茶、白毫烏龍，數量大且質佳，日本政府刻意規劃的農業生產，茶在經濟中佔了大宗，國民黨政府接手後紅茶逐漸停產，綠茶及香片茶因內銷所需，日漸變多，為了鼓勵精緻經濟發展，政府在傳統部分發酵茶區，如名間、凍頂及木柵等地，推展獎勵辦法（如：比賽茶），七十年代至九十年間，臺灣的部分發酵茶園遍佈全省，從平地至高山茶園面積不可勝數，臺灣的部分發酵茶創造了許多奇蹟，如創造了世界最高的茶價（一斤一百美金），也創造了畸形的飲茶人口，臺灣的百姓有人耗費量不足一兩，有人卻超過十斤，新式茶館在一九八二年開始產生在臺灣的大城市，所謂的新式是有別於過去，只賣小壺、小杯飲，消費年齡層居高的舊茶館，新的茶館供應調味冷飲茶，賣給年紀較輕的消費群。

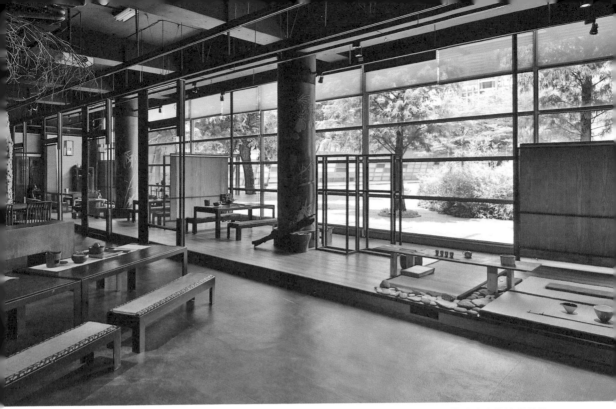
秋山堂精品茶莊是春水興業集團品牌之一，提供小壺泡的精品茶館

　　從紅茶、花茶、烏龍茶至普洱茶的冷熱飲料，無所不包，從簡單的茶食如茶葉蛋至快餐、簡餐無不供應，先是一個城市流行，繼而全省流行，十年間，大大小小規模不一而足的茶飲料店滿佈全省，紅茶的進口本來僅少數，九十年代急速膨漲，其他茶類亦急速跟進，許多新新人類提起茶，只知泡沫紅茶而不知凍頂烏龍，臺灣的全民飲茶運動，政府高喊數年，不如業者一夕革命。

　　1983年階段，臺灣流行庭園功夫茶館，佔地數百坪，動輒千萬金，消費平均每人三至五百元。冷飲茶店只有區區十餘坪，每人僅消費十餘元。1993年後，大型庭園茶館逐漸消失，佔地數百坪，動輒千萬金之冷飲茶店逐漸出現，泡沫紅茶的流行以不可擋之趨勢，蔓延全省，向香港擴張，許多看見商機者，創立連鎖機構，傳銷顧客經驗，開始向大陸進軍，知名者計有天仁系統的休閒小站、仙蹤林、花之林。

感 想 與 努 力

　　泡沫紅茶流傳後很多人把泡沫紅茶看成茶的新發明，開店就叫泡沫紅茶店，店裏產品都叫泡沫系列，珍珠奶茶流行後，又把珍珠奶茶當招牌，所有產品都叫珍珠系列，斷章取義，只賣流行的做法令人氣結，只謀近利、不顧遠景的想法讓人無可奈何。例如，在多元化的飲茶做法中，從不發酵、部分發酵、全發酵、綠、白、青、紅、黑茶類的運用是全面性的，綠茶的原料以日本玉露粉較適宜，圖方便的業者，卻把福州香片叫茉香綠茶，久而久之，指鹿成馬，眾口鑠金，在臺灣冷飲茶店花茶香片成了綠茶，只有本公司傻傻賣純玉露。又烏龍及鐵觀音冷飲因原料成本較貴，一般冷飲茶店乾脆就不賣。在茶點心中，沒有人願意真正以茶入餐、或入點心，通常賣簡餐、快餐、或乾脆變成茶餐廳，賣港式點心，讓茶的消費只佔營業額不到一半，臺灣的冷飲茶店近年來漸漸轉型成茶餐廳，最近從蘇杭考察回來，發現江南地區的茶館生態與1983年的臺灣相同，冷飲茶店開小小的，傳統茶館佔地卻達數百坪，然偏又以自助餐為主，茶被邊緣化，淡化成配角。上海地區流行冷飲茶館，外觀接近臺灣，內部卻看不到裝置藝術或主人文采魅力，大部份都留白，少部份以海報裝飾，加入許多流行系列，如銼冰、啤酒、冰果盤，而家家茶譜上都有賣咖啡。

　　回顧自己在多元化的飲茶事業中，縱使把茶變成冷飲以因應夏日與南方氣候，但在材料的運用，每以世界為觀點，玉露取自日本、龍井取自杭州、花茶取自福州、紅茶取自印度、烏龍茶則

取自臺灣。在方法的表現上，以歷史為依據，小壺泡、大壺泡、熬茶、煮茶、加奶、加糖、加酒皆俱全；餐的範圍，控制在四十個百分比，以免失去茶館風貌，店內音樂，依規定播放，四時鮮花，不可以假亂真，名人字畫，必須得宜裝置，服務人員要笑口常開，服務心態就如家有喜慶，政策執行，不能虎頭蛇尾，敷衍了事。十餘年來，儘管冷飲茶店如雨後春筍，因市場區隔明顯，始終來客不減，個人雖然在冷飲茶市場獲得很多肯定與利益，對於茶文化的推展仍不遺餘力，具體如：（一）推展茶會（二）推廣多種茶的泡法（三）開創部分發酵茶周邊茶具（四）研究普洱茶的正確飲用等。深以為，茶會是茶館待客之道的準則，各種茶的泡法是茶館從業人員必備專技，部分發酵茶的色香味要求是冷飲茶的濫觴。而普洱茶的正確使用是其它物料引用的聯想。沒有好的人才，一切都是妄念。十五年來，制定了教育學分制，要求工作人員接受全人教育！雖然沒有比同行分店開得多，卻往百年經營的道路上，穩定進行。

雅緻幽靜的春水堂人文茶館茶飲空間

可大可久的飲茶世界

　　中國人是用茶最久的民族，以五千年來統計，歷史學者將人類飲茶方式分成五個階段，分別為：芼茶時代、煮茶時代、抹茶時代、泡茶時代及調茶時代，芼茶時代最久，約有三千年，其餘各約六百餘年，調茶時代最少，若以1983年開始算，不過近四十年。

　　芼茶就是什麼都加，煮成一鍋的飲茶法，之所以流傳那麼久，是因為方便自然，沒有章法的飲茶，其實，在今日仍流傳於偏遠地的少數民族。煮茶，是從芼茶進化改良的，也是煮成一鍋，不過是火鍋，是清湯加點鹽而已，這就也可以流傳六百年，沒有流傳的原因是因為被較精緻好玩的「泡沫」抹茶取代了，比起用煮的，這種又磨粉又打沫當然好玩多了，煮的可以加鹽，泡的加點糖可行吧！當然可行，天太熱了，加點地窖藏的雪，可行吧？當然可行，這樣的喝法也喝六百年了，而且還外傳東瀛，不過外傳的比較單純，他們比較省不加料，只喝單味的，可惜這種喝法被「暴政」給毀了，朱元璋是大老粗，不懂什麼叫精緻，自己不懂叫百姓也跟他不懂，把茶葉給摘下，鍋子炒一炒就叫「茶」了，喝嘛！泡一泡水就好了，就喝泡出來的水，那叫茶湯，綠綠的、香香的，甘苦甘苦的，就像生活一樣，前半期人們用大水壺泡，發現喝的太漲，及後半期改用小茶壺，喝的濃喝的少，不過不管大壺小壺，都適合聊天，適合國情，也流傳了六百多年，即使是戰爭使茶產業停止進步，但卻沒使茶文化中斷，今

春水堂人文茶館龍富店的茶飲空間與裝置藝術

日老一輩的海內外華人，都還使用壺泡茶。

假設，能把芼茶調味的方便自然，加上抹茶的四季皆宜，加上壺泡的適合聊天，是不是可以發展出一套流行另五千年的飲茶法？新的調茶法使用了從不發酵至全分發酵的茶類，加入了冰、糖、鹽、奶、酒等適當的食料，在短短的十餘年，能流行遍寶島，普及東南亞，並遠渡重洋，在美·加流行，似乎，人類已從經驗中找到適合的飲茶方法，另一個五千年飲茶文化，剛開始而已。

多元化的生活模式，已進入二十一世紀人類社會，多元化的飲茶法亦將流傳，我們確信，這一套綜合了飲茶歷史中所有的優點的飲茶模式，將會在飲茶世界中流傳不歇。

臺灣茶文化的再生與改變
1980之後社會經濟及飲茶生活文明

　　2021年臺灣相關部會宣佈，把日據時代既有的茶葉改良場，遷移到嘉義阿里山附近的番路鄉，雖為了高山茶的發展研究增加助力，清楚的人都知道，這是繼改名之後的變革，數年前易名完成的飲品作物研究中心，將又易名為高山茶的研究工作站。從「場」到「中心」到「站」，可以嗅出烏龍茶類在臺灣的興與衰，近兩萬公頃的茶園，40年來已經銳減足足一半，然而臺灣生活茶的用茶量卻在入超中。

　　就像英國的福瓊一樣（註），清朝的柯朝，在嘉慶年（1796-1820）就把大陸的烏龍茶種偷偷帶來臺灣，種在臺灣臺北金山，福瓊成功栽培烏龍茶種，並改良製成紅茶，結束了一直被中國壟斷的茶市場。柯朝的茶種，從臺灣北部陸續向中部蔓延，二百年來創造了許多神話及茶生活文明，最輝煌精采的時期，是在1980年之後的二十年間，這個時期，是政黨政治解封時期，也是嶺南烏龍茶文明在海外再生得較精采的時期，壺泡文化中的老人茶也在這個階段被慢速除名。

註　福瓊（Robert Fortune, 1812-1880），英國植物學家，受雇於東印度公司
　　從中國偷走茶植株而聞名，1842年在中國福建。

春水堂人文館的飲空間為忙碌的現代都會族群提供優質的人文環境

老人茶是閩南工夫茶在臺灣的新名詞。清朝康熙嘉慶間，福建居民大量移向臺灣，帶來一壺四杯的飲茶習慣，即使相隔百餘年，依然延續過去家鄉生活方式。中國茶幾千年來，近五百年才知道發酵的技術，並有了新的飲法，濃湯熱飲杯量小不佐料，各社會階級依其習慣，加入了優雅及樂趣，因而形成了僧侶工夫茶、富商工夫茶、文人工夫茶及平民工夫茶。

早期來臺的移民，以平民居多，雖有飲茶舊俗，仍屬少數。日據50年，煎茶道文化間接影響嗜茶部份群族，中老年人飲茶漸增。1975年間，臺茶紅茶綠茶外銷漸少，政府開放小農製茶，部分發酵茶以各區域特色形成品牌，開始成為嗜好性流行商品，製茶法依歸福建包種、鐵觀音，製茶區域因多山而超越千米界限，品飲法則依一壺一杯一茶船而略增，分茶器命名茶盅，是由西洋奶盅演化的便利器具，整體生活文明被稱為老人茶。

1980年二代強人政治進行改革，社會經濟變佳，飲茶得天時地利、人和，終能蓬勃發展。本期飲茶法，以工夫茶為基礎，融入日本煎茶道的茶席佈置，自創主客飲茶儀軌，發展出適合高山烏龍茶的品飲及生活樂趣，帶動了茶具製造與銷售、茶藝館的興起、茶的教學與民間團體的形成，回震改變福建原生地數百年不變的鐵觀音作法。從1850年，外國全發酵製茶法，改變了茶的區域經濟後，海外非原生茶區，再次挑戰傳統工藝與程序，若論述此為部分發酵茶的海外創新，或中原古國舊茶藝文化萌芽創新也該屬實。

　　中原數千年茶文明，綠茶文明最久約佔十有八九，直至明後才加入發酵技術，茶產業因而增生變化，多元而豐富的味嗅覺享受，開啟了貿易時代的來臨。從16世紀初至18世紀中，是部分發酵茶揚名海外的最美好時代，也是烏龍茶貿易的黃金時期，這二百多年，成就列強英國的海外貿易機構「東印度公司」（British East Lndia Company），也補填清朝政府管理中國的財政虧損。然而1840及1856年因茶葉易而引起的戰爭，不但嚴重摧毀了國內茶葉的生產傳承及系統，卻另一方面成就國外生產與貿易，從唐朝就被嚴格要求茶種不准外流的禁令，一旦破口，千年專享的獨家生意，從此如水銀瀉地，不再覆回。

　　部分發酵茶的風味雖令人銷魂蝕骨，不易保存品質變化太大是其致命傷，與英國二百多年的貿易，其實有一百多年的磨擦是在於品質的不穩定，具科學基礎的英國人終於明白，並成功改良且大量繁殖製造成為全發酵的茶品，完封獨佔市場，讓中國的數千年的茶產黃金歲月，走入了百年黑暗期。

　　有一些熟知中原飲茶歷史的知青，並未如新潮流投入半發酵的創新，以1980年的貿易計量，世界性的茶葉銷售占比，紅茶

應為百分之七十以上，其次為綠茶的百分之二十五，其餘是其他如烏龍茶之屬，若要做茶貿易或小生意，也要做最大宗的類別。斯時美國西雅圖有一品牌，因不能滿意美式馬克杯不加料的熱飲法，引進了義大利米蘭多元的加料觀念，展開了世界市場。以咖啡短短500年歷史，加料的飲用法，居然能得到世人高度認可，咖啡能茶當然也能。5000年茶飲料，原有各朝代各式飲用法，把各類茶依其特性，跳出時代的拘束，融合歷史曾有的經驗，用人文空間，呈現其豐富特質，市場一定不可限量。一呼百應的革新作法，引起市場巨大效應，十年間居然與傳統新茶藝分庭抗禮，二十年後，在香港、中國、東協、日韓快速流傳，2000年開始，歐州首見，世界市場儼然形成，兩千年前，只在中國流傳的美味，兩千年後，以百變的姿態，流向全世界。

　　實則1980初期，有一種簡易方便隨身攜帶的茶飲，曾風光獨占。熱飲烏龍茶文雅卻費時費事，新崛起加料冷飲太甜太膩，清涼健康的PT保特瓶是新時代的新寵。PT茶飲結合各地超商、超市融入生活需求，在2000年階段，暫時領先了市場佔有。PT方便茶飲所用的料為茶的副品，如茶梗及茶末或機採大量茶作，濃度與上癮度有一定限制，並未完全符合新年齡層消費者的需求。新式加料茶飲，以茶材料不受限，加料不受限，消費力不受限，健康不受限，在2000年後，慢慢襲捲市場，佔領生活。

　　茶產業是結構很深的傳統產業，在生產端一旦形成區域慣性，都依世襲十年、百年計量，改變其製造慣性及嗜好，有一定難度。以江南綠茶區而言，千年的慣性與傳統嗜好依存，部分發酵茶的發現與生產，只能出現在嶺南。臺灣茶區，在北緯23.5度以北居多，沿襲福建地區習性產製烏龍茶，200年來，雖有少數區域產生另類茶的生產，如魚池的紅茶、鶴岡的紅茶、三峽的龍

井，在慣性與結構的市場洪流下，終皆如曇花蔓藤，僅能短暫少量的出現，末端通路的強大力量，維持了傳統茶區的結構。

末端通路（End Pathway）指的是產業消費結構慣性，與生產端互為依存，嗜好性飲料結構太深，不容易被撼動與改變，一旦被改變，材料來源將從區域需求轉變成貿易需求。以臺灣而言，茶園面積約1.5萬公頃，並逐年減少，生產總量約對等。部分發酵茶壺泡所創造的市場需求，少數的消費力，讓臺茶還有餘額外銷，新式冷飲茶讓茶葉用量急速升溫數倍，國際化的用茶，壓縮了烏龍茶的市場與生產空間，很多新式飲茶業者，嚐試以新鮮烏龍茶入材料，終因產量及價格，讓臺茶產量下降至約一萬公噸，市場端的6-7萬公噸的需求量，皆來自其他茶類生產國。2000年後的冷飲茶料市場需求，依舊持續升溫。

2000年後，在臺灣蘊釀近20年的新型式飲茶，開始以不同商業模式，向全世界拓展，這數千年歷史的物產，慣性飲用的年齡一直偏高，成癮者皆中年人居多，年齡限制一旦下降，青少年主力市場浮現，飲茶再無年齡限制，猶如水銀瀉地，六大類茶以千變萬化的姿態，在無數個供應鏈中，化成五彩繽紛的品牌，融入全人類的生活世界中。

> 求索神仙不老方，貪泉一飲眾皆狂，
> 袪襟滌滯清堅欲，合有盧仝七碗湯-。

——陸肅原詩

大陸是茶的源起，臺灣是茶飲的創新，當茶變成更好喝、更美味的飲料時，再一次改變與世界化即將開始，1980後的二十年只是前奏。

茗茗之中

心心在一藝　其藝必工
心心於一職　其職必舉
清・紀曉嵐

陳玉婷　中華茶藝家研究協會理事長
國際大觀人文茶道書院創辦人

精茗蘊香　藉水而發

一杯茶湯的開始

　　當拿起了一款茶品將其固態的外型以水為載體成一杯茶湯！

　　擇水成為重要的功課，品茶前先品水更有淨口的儀式，彷彿即將進入殿堂，以恭敬心收攝五感！

　　專注敬虔，透過水的帶領展開與茶的對話！

　　「茶之道」是生活中的深層領悟與反思，品茶強調人與人之間的互動藝術，重視事茶的行儀，通過茶器與茶席的設計建構品茶特殊氛圍。唐人斐汶在《茶述》文中曰「茶葉其性精清，

其味浩潔，其用煩滌，其功致和，參百品而不混，越眾飲而獨
高。」強調靜心品味，吸納默讓。而劉貞德詠嘆茶有十德「以茶
散鬱氣，以茶除病氣，以茶養生氣，以茶利禮仁，以茶表敬意，
以茶嚐滋味，以茶養身體，以茶驅睡氣，以茶可養志，以茶可行
道。」

　　現代品茶則以自然典雅輕靈的心思，聆注品茗的過程，建立
新茶道的禮儀程序，使現代飲茶重新有了理論與美學基礎。

草木之間

茶可久食令人有力悦志——唐・孫思邈

　　一盞清茗能閑談古今、靜玩山水、以適幽趣而能抱樸含真以達怡然曠達之境。

　　人類文明進化的過程中，茶藝視為一藝術行為乃以《傳統經典的文化精神》及《理路》為底蘊而定調為古典主義的現代茶藝。

　　而現代茶藝的人文精神以傳統為體、變化為用彰顯茶藝的時代性。

　　品茶隨著時代變化，從煎煮、注點、淹泡到當代調飲隨時代調整步調，宮樂眾飲、文會雅緻、鬥茶茗戰、清飲三人、工夫細啜、適時創新有著各時代風格面貌。

　　70年代後經濟的提升茶藝趨於生活化已非僅於文化菁英主義的品味與自恃！因此，茶文化活動趨向適性無限可能的平臺。

　　隨時代變化近代臺灣茶藝的實踐內涵在於：

　　一、茶湯創作。

　　二、茶席視覺傳達。

　　三、司茶人的儀軌與內在秩序。

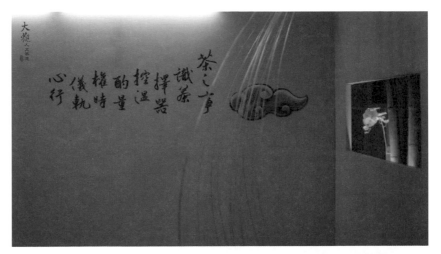

茶之事
識茶
擇器
控溫
酌的量
權的時
儀軌
心行

大觀人文茶道

　　茶藝可視為時代生活指標與文化時尚。

　　因此如蘇東坡言「出新意於法度之中寄妙理於豪放之外」。茶藝的古典與現代未必跳脫框架而是出入無礙，未必復古而是尚古崇古的重製，或是應時的創新。

　　且文化在時間推移與進化的過程要保有原形不易！因此每個時代、每個場域都散發最美的芬芳。茶藝文化才得以延續，爾後昇華為精神的人文素養才是究竟。

聞風而瀹

識茶、擇器、控溫、酌量、權時、儀軌、心行

　　臺灣的茶葉特色豐富多元，基於其氣息特色有：1.山頭海拔——香峯、2.焙火——韻、3.季節——甜、4.存放——醇、5.發酵——甘、6.醸——地氣所形成的茶湯之味，品味其氣息就能含英咀美。因此就能從茶之事「識茶、擇器、控溫、酌量、權時、儀軌、心行」，適當擇器佈置茶席以其茶之風味特色掌握其瀹茗要領！自古以來茶人的細節講究慎重其事，在張源的《茶錄》就以對水的溫度用心有此敘述！

　　湯有三辯：「一曰形辯、二曰聲辯、三曰氣辯。形為內辯，聲為外辯，氣為捷辯。如蝦眼蟹眼，魚目連珠，皆為萌湯；直至沸沸，如騰波鼓浪，水氣全消，方是純熟。如

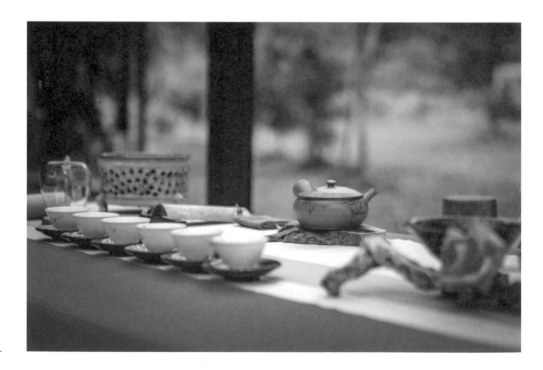

初聲、轉聲、振聲、駭聲、皆為萌湯；直至無聲，方為純熟。如氣浮一縷、二縷、三縷，及縷亂不分，氤氲亂繞，皆為萌湯；直至氣直沖貫，方是純熟。」

<div align="right">張源，《茶錄》</div>

而陸羽茶經茶有九難：一曰造，二曰別，三曰器，四曰火，五曰水，六曰炙，七曰末，八曰煮，九曰飲。

<div align="right">《茶經‧六之飲》</div>

一場源自味覺的生活日常卻如此隆重！目之所視、氣之流動、心之所定，盡在一心二葉的清雅！

而司茶之心法就能依其氣息點注對味。從本質延伸的茶湯氣息，品味吸納茶盞中的香味靜謐與呼吸對話，細品茶湯層層滋味，完成一段如儀式的味覺探索等待甘醇。

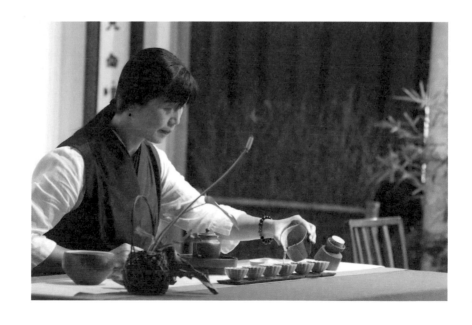

一方天地

茶　生活的美學儀式與時代指標

　　1970年後臺灣茶葉的內銷與興起品茶文化，隨之茶藝文化因而復甦。茶藝文化已經成為東方文化特有之生活美學儀式，在這儀式的背後蘊含著微妙的哲學，茶在臺灣從生活精神品味而提升為茶藝。

　　茶藝是臺灣特有文化，茶藝的實踐內涵包括茶湯設計與傳達視覺的茶席藝術！

　　臺灣茶藝本於明朝的壺泡，歷經工夫茶藝的細索講究，因近年來製茶工藝的改變慢慢發展成臺灣現代潔式壺泡或蓋杯泡，漸呈式的淪茗方式延長了品味時間！除茶湯品評探討，進而發展更多的茶事形式、器用美學、茶藝哲思等！茶席亦為近代茶藝的顯性，茶席是以茶為本質「調和搭配運用茶器」融入美學經驗與茶事涵養展現茶湯所成立的有機文化！

　　茶雖是古典傳統文化但卻能在每個時代以現代化實踐。

　　如連雅堂先生：「若深小盞孟臣壺，更有哥盤仔細舖，破得工夫來淪茗，一杯風味勝醍醐。」

　　從精緻的茶器舖成為茶席，在方寸間的蒼勁或巧趣更是定調品茶的第一道氣場。從主沖泡茶器到所有的配件，從「用色、佈局、材質、比例、型態、光度」像是一處茶湯的風景，賞心悅目的佳境也成愛茶人與茶湯的一方天地。

　　器物是從日常之使用機能開始，之後再賦予象徵的意義！因

此茶湯可藉由設計轉譯成為以茶席形式的高度內涵傳遞！而器具使用的手感儀式所漸形而成的儀軌，都是茶之為道的借器煉心！

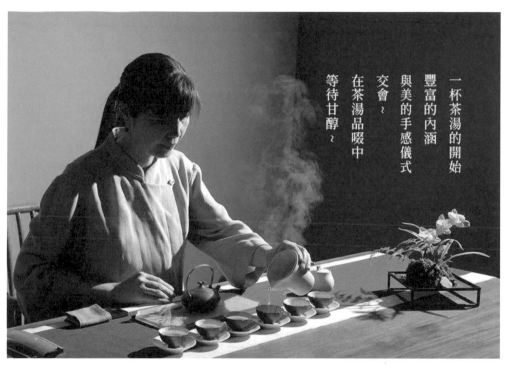

一杯茶湯的開始
豐富的內涵
與美的手感儀式
交會～
在茶湯品啜中
等待甘醇～

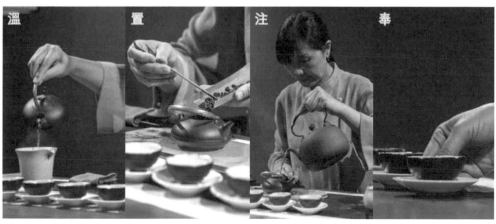

溫　　置　　注　　奉

關於茶席設計筆者提供相關見解如下「茶席的設計與精進理路」：

壹、茶席的功能

一、物境（主客分明）：凸顯茶品特性、發揮茶性。

二、情境（主客互動）：為品茶增加滋味、氛圍建構。

三、意境（主客一體）：虛實的統一、有形和無形的結合。

貳、茶席的設計要點

一、考慮實用性。

二、茶席的擺設注意合理順手。

三、從簡入繁：練習，從繁入簡：精進。

四、光潤、色穩、型雅、適用。

五、和與同的嘗試：

　　1.同：性質相同的東西配合在一起。

　　2.和：性質不同的東西結合在一起。

參、茶席設計的進路

一、理性的瞭解茶品。

二、感性的體會茶的意境。

三、嘗試在平面紙上構圖。

　　1.準備茶桌大小形狀，2.前景，3.主景，4.背景，

　　5.側景（註），6.留白（虛實）

四、實際動手搭配。

五、勇於創新與改變。

肆、紀錄

一次更動一樣茶具，做成紀錄，每次茶席設計完成即做一篇完整的紀錄。含：

一、茶品。

二、沖泡時間、地點（前景、側景、背景）。

三、沖泡氣候或季節。

四、茶席主題或氛圍。

五、拍照存檔。

茶之美，美在多變與其藝術涵養之深厚。

多變的是茶器與茶湯之活用，藉由整體茶席的呈現，讓此一藝術直接與人接近，建構飲茶特殊氛圍，其茶席與茶器的規劃不能馬虎潦草行事。藉由器物之審美與實用達成藝術之成立，而呈現心靈內在對茶品之情感及體會生命大地之情感，因此茶席的

註　明・醉古堂劍掃　有園林造景論述如下：

門內有徑，徑欲曲。徑轉有屏，屏欲小。屏進有階，階欲平。階畔有花，花欲鮮。花外有牆，牆欲低。牆內有松，松欲古。松底有石，石欲怪。石面有亭，亭欲朴。亭後有竹，竹欲疏。竹盡有室，室欲幽。室旁有路，路欲分。路合有橋，橋欲老。橋邊有樹，樹欲高。樹陰有草，草欲青。草上有渠，渠欲細。渠引有泉，泉欲瀑。泉去有山，山欲深。山下有屋，屋欲方。屋角有圃，圃中有鶴，鶴欲舞。鶴報有客，客不俗。客至有酒，酒欲不卻。酒行有醉，醉欲不歸。

呈現與修鍊即成為茶人追求的藝術，而此一藝術之完成，其心便如明羅廩在《茶解・煮茶》言「山堂夜坐，汲泉煮茗。至水火相戰，聽松濤傾瀉入杯，雲光瀲灩，此時幽趣，未易與俗人言。」

伍、茶席呈現就其設計主體：

一、茶 ：茶的特色、屬性、口感、香氣、風采。

二、主題：分享、展演、品茶、評茶、授業。

三、空間：戶外、室內、席地、案上、主客之距離、背景。

陸、器物主題：

一、神韻：神者，精神生動也；韻者，風姿儀致也，二者皆可藉由感受而體會。

二、形態：「神藏於形」有形未必有神；而無形則神無所附，神須在形中求，韻在態中見。

三、用色：各色之中有深淺，光暗之別，單獨使用或混合使用，務使其色不艷不俗而見其沉著古雅、樸素自然，清新冷雋，明秀柔和，使人覽之舒目悅心，花俏、昏俗、刺目，皆不宜感官刺激太重則失大方。

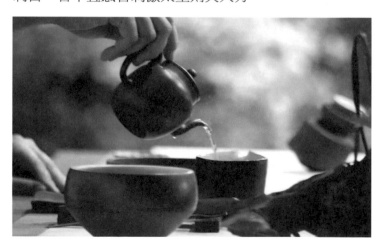

四、意趣：茶席之趣，出於人意，創作者藉由素材多元，茶境設計，茶點之巧妙可愛與可口或對話或茶花之華形，或茶樂之貼切，人心對物之起點與達境皆不能錯失「活」字，有了活趣便能生「意趣」與「心適」了。

五、文心：文之用心也。指茶席之設計事茶以心境情懷，高雅之意，由內心呈現對茶抒發看法，專注事茶，建構人與人之間的互動藝術。

六、適用：適用為茶席之基本精神，將各茶器以匠心使之適用、合理、協調，合一對話，進而對美的展現。

柒、架構：

一、排列：器具的排列須以主沖茶器為核心，其為主要之靈魂排列上以凸顯為其考量，而其他茶器之幾何排列，考慮平衡，大小比例等皆可以創造與創意，但切忌主副不分，與其不合理性。

二、層次：平面茶席活性不夠，藉由高度、厚度或木托、木架，使茶席有高低層次，作為大器之氣勢，也視為同中求異之巧思。

三、風格：茶人因其對茶皆有不同之心境，與其人格特質有相對關係，不必勉強而失自在與從容，能融入茶境便能成為風格，從參與實踐，積澱心得。

捌、結論：

從細心體驗觀察 ，思考參透再藉由茶席呈現茶湯，茶湯彰顯茶席，達到人與人，人與器之互動，使之神韻更雅，形態更美，色澤更佳，意趣更是，文心更高，適用更強，即是大山大水，一杯在手，念天地悠悠，皆能遊於藝。

心手之間　溫置注奉

夫茶以味為上，香甘重滑為味之全也

待茶、器、水備妥後展開的即為事茶儀軌！

「儀者禮也；禮者心也」，司茶如道場的堪驗。茶為一種古老的經濟農作物，已有數千年的歷史，已經從單純的喝茶解渴，提升至精神境界的品茶。宋徽宗〈大觀茶論〉「夫茶以味為上，香甘重滑為味之全也。」到了現代可以重新定義源於味覺文化不止味覺，已經延伸到視覺、聽覺等，經過數百年在當代我們把他延伸成一個全方位的味道，茶從製好是固態的外形經過茶藝的詮釋，從固態到液相也進入「美學、藝術」層面，藉由茶藝的實踐內涵提升優質精神及藝術文化。

現代茶飲重視的是過程實踐與參與，從方法、技法、心法因茶擇器，襯茶益味！而茶湯的完成是沖、泡、浸一趟完整的茶湯藝術創作過程。

早期的泡茶法大壺大杯、茶娘式與蓋杯喝茶慢慢趨向小壺小杯漸呈式的沖泡。隨後發展的茶海（公道杯、勻杯）、雙杯（品茗杯加聞香杯）再由茶席的鋪成佈置，逐漸成為臺灣茶席茶藝文化。高山茶的輕發酵清香幽揚使其沖泡發展出另一種新形式的潔方乾式沖泡法（不淋壺），且後多元的茶藝風格呈現司茶儀軌與茶席形式漸成為一種儀式，成為茶湯的視覺傳達更是臺灣茶文化的結晶！

司茶是心手之間傳遞茶湯的外顯是手感的儀式，司茶的開始是茶器提住的——穩定、而提點是——美感的傳神、司茶的實踐需要提量精準、司茶的領會需要提放篤定。

　　恭敬莊嚴的溫器、置茶、注水、奉茶。修鍊專注敬虔之心，以善待從泥土來的芬芳茶香。

　　儀軌是先以壺承為茶席的中心，左手與右手延伸分為兩側事茶，不同的茶葉擇以不同的茶器、水溫、茶量、時間、對待浸潤！

　　而茶席開始的行禮代表的是茶主人的恭敬心，也是對於茶、對於賓客、對於主人、對於整個茶席器用的一種態度。而行禮之後便無賓主之分，專注事茶~熟悉事茶的儀軌，使儀軌內化為一種習慣，雙肩放鬆、腰打正是為調身，器用安排妥當吐納間映照出內心的平穩是為調息。

　　儀軌非僅動作的完成，而是在具體實踐中體會與體悟動作帶來心得作用，因此心讓動作升華儀式性自然有敬虔之意，而內心存在的敬虔之心亦讓動作有儀式感！

　　從內境外境的相對修習是為調心！因此練手、煉味、鍊心、技藝道的進境茶事映現茶湯，開啟心的覺知！

以心瀹茗

心手之間的美好風景

　　在以茶文化活動裡，「茶的味覺」是活動的核心本質，再延伸至茶的美學呈現及後來茶的道德功能。

　　「茶味」是茶文化活動的基本功，所有參與者都能有「實存」的真實感受，而有具體的茶湯對話，而後有「茶湯藝術」的整體性探討，接觸茶道文化的人都會有所體悟。在茶的進路中「練就茶度、靜心事茶、專注一境，真如體悟」一開頭就是練工夫，通過事茶儀軌，將茶味表現出來。

　　所以顯在外的儀軌，可見一個事茶人的心靈深度與幅度。茶度練就對茶性的瞭解、茶器適用性，時、溫、量的掌控，茶境的美學呈現，細至水質照顧擴到主客應對安排，都必須經過實踐與

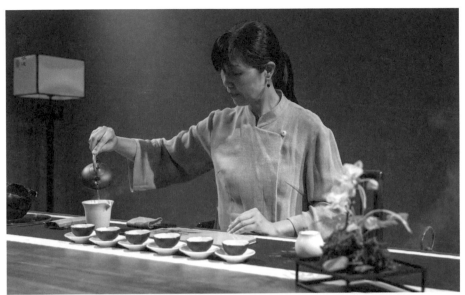

實存的經驗，然後觀照自己的限度。這是一種覺察與洞見，然後「養氣」。培養自己生命力真正的落實，培養自己在茶席一個主體的能量，通過實踐檢驗自己。

　　事茶儀軌：事茶者於茶儀式開始到結束，一舉一動用專一的心意

去引導，慢慢地輕靈地操作，將整個功夫放在體認、領悟心靈清澈的自覺。

日本寂安宗澤在《禪茶錄》〈茶事修行〉論述中：

> 夫茶之原意不擇器之善惡，不論點茶時之容態。唯入使用
> 茶器之三昧，乃觀本性之修行。蓋托茶事以求自性之功夫
> 無他，以主一無適之一心，為使用茶器之三昧義。設若，
> 欲使用茶杓，全然灌注其心於茶杓，絲毫不思餘事，乃始
> 終使用之事也。又者，置其茶杓時，若前，深置其心，此
> 不限於茶杓，一切使用器物皆如上意，又放置使用器物，
> 手放曳時，心絲毫不放。次者，隨性映寫所欲使用之器物，
> 隨處不縱其心，依法而點茶，謂心續專一，方為茶三昧之
> 行。所謂了解乃依其人之志，非勉強而過年月，若只於起
> 一念之深淺，全然專心致志，方勉行於茶處三昧修行。

　　品味：品茶時，我們向內觀照，念念分明於當下，起心動念明白地映現，此時觀察自己的口感，對於不同的香氣、滋味或特色的茶，我們有著如何的反應？當了解穩定增長時，清楚無盡流轉的自然法則，心就會越來越無執，而更自在與平靜，而也明瞭每個人在品味上的差異性，並由此修練待人尊重與體貼。

　　臺灣茶品多元豐富舉凡外形、焙火、發酵、海拔、品種等發展的茶藝對茶器、茶湯、事茶技巧皆有獨到講究，事茶時依茶席之美、茶湯之真、茶儀之善、文質合宜展現臺灣茶文化。

　　數十年來，舉凡茶與花、茶與樂、茶與書畫等都為臺灣茶藝豐富且獨特的文化氣象！茶事是一種美學，人與環境的情境融合，所以茶是生活也是藝術文化。其茶藝文化實踐內涵可包含以下三大方向：

　　一、茶湯創作：識茶、擇器、控溫、酌量、權時。
　　二、《溫置注奉》：司茶儀軌藝術的傳達與茶席的定調與設計。
　　三、司茶人的風格與涵養。

靜緩觀品

情與景匯　意與象通

一杯茶湯依循儀軌的完成，就是練手、煉味、鍊心之道！

藉由當代臺灣具人文特色茶席之美與儀式般司茶儀軌！

一盞茶以心傳心。

品茶通過眼、耳、鼻、舌、身、意的交會，體悟一心二葉那從土地來的回甘！

能在生活中有著從容以品茶感受自然「情與景匯」、「意與象通」，時刻能有內在的靜氣！

茶可獨品亦可眾品，古人云：「一人得神，二人的勝，三四成趣！」

如唐代白居易：

坐酌泠泠水，看煎瑟瑟塵。

無由持一碗，寄與愛茶人。

〈山泉煎茶有懷〉

是以茶會友之人文情懷！而蘇東坡一生仕途不順確有曠達之心，他的生活自是時時良辰處處美景，其賞心十六事。

清溪淺水行舟；微雨竹窗夜話；

暑至臨溪濯足；雨後登樓看山；

柳蔭堤畔閒行；花塢樽前微笑；

隔江山寺聞鍾；月下東鄰吹簫；

晨興半柱茗香；午倦一方藤枕；

開瓮勿逢陶謝；接客不著衣冠；

乞得名花盛開；飛來家禽自語；

客至汲泉烹茶；撫琴聽者知音。

蘇軾‧〈人生賞心十六樂事〉

便有一事客至汲泉烹茶！

如明代文徵明：

碧山深處絕纖埃，面面軒窗對水開。

穀雨乍過茶事好，鼎湯初沸有朋來。

〈品茶圖〉

更以一山、一室、一茶，等其知音共品一盞春天來的消息！

茶的人文情性如鄭板橋生性豁達，落拓不羈，不追求功名利祿，只求：「茅屋一間，新篁數竿，雪白紙窗，微浸綠色。此時獨坐其中，一盞雨前茶，一方端硯石，一張宣州紙，幾筆折枝花，朋友來至，風聲竹響，愈喧愈靜。」

清‧鄭板橋：

不風不雨正清和，翠竹亭亭好節柯。

最愛晚涼佳客至，一壺新茗泡松蘿。

〈題畫〉

又有唐‧翰林大學士錢起：

竹下忘言對紫茶，全勝羽客醉流霞。

塵心洗盡興難盡，一樹蟬聲片影斜。

〈與趙莒茶宴〉

　　眾飲的品茶視為華人文化品茶生活的寫意，亦在品茶形成高度的人文哲思，品茶情意的滋潤盪漾在愛茶人的心底，品茶的人文美學如詩般成為一首美好的詩詞，成為茶文化的時間之河。

　　而在井伊直弼《茶湯一會集》提出「獨坐觀念」：

　　茶事完畢，主客均需懷有戀戀不捨之情，共敘離別之禮。客人走出茶室，步入露地，輕手輕足，不得高聲放談。靜靜轉身，行回頭禮。主人更應謙恭，目送客人身影至無。其後，若將中門、隔扇、窗戶立即統統關上的話，甚為不知風雅情趣。一日之功化為烏有。送畢客人，也絕不能急於收拾。須靜靜返回茶室，獨入茶席，獨坐於爐前，追想客人話語之餘音，惆悵客人此時不知行至何處。今日，一期一會完了，靜思此日之事不可重演，或自點自服，這才是一會極意之功。此時，寂寞逼人，相語者只有茶釜一口，別無他物。誠為不自得難至其境也。

　　「獨坐」指客人走後，獨自坐在茶室裡，「觀念」是「熟思」、「靜思」的意思。面對茶釜一隻，獨坐茶室，回味此日茶事，靜思此時此日再不會重演，茶人的心裡泛起一陣茫然之情，又湧起一股充實感。

　　而獨坐的品茶亦為茶人的修練，在一盞茶中靜思內省觀照，由藝入道。

澄懷味道　一即一切

臺灣茶碗茶席品茶

是　忘了出湯嗎？　讓你留在茶碗裡！

是捲起的條索　或反覆團揉的球狀！

在漸退的水溫裡的

「你」

姿態　如此低眉　微笑！是刻意忘了出湯！

我期待　你全然展開的茶顏

與　我喉頭的啶甘　靜靜相望！

在不同時空　靜靜相忘！

國際大觀人文茶道　陳玉婷

臺灣茶碗茶席

　　茶碗品茶法源於唐代的煮茶分茶法，與時並進融入現代社會，發展出茶碗茶席美學少即是多的減法哲學，讓器物的簡便性增添雅趣，甚至能帶著茶碗去旅行。近年在茶文化根基上長出新枝芽，發展出屬於臺灣的茶碗茶席流動藝術，由一片茶葉在碗中舒展的過程裡，看見茶樹的生命力、山林的風土、陽光的溫度、陶藝美學、製茶工藝，有如華嚴經所言「一生實相」，一茶碗即見生命一生實相於一葉。

　　茶碗茶席讓茶碗回歸主體性、司茶「溫置注奉」的儀軌帶

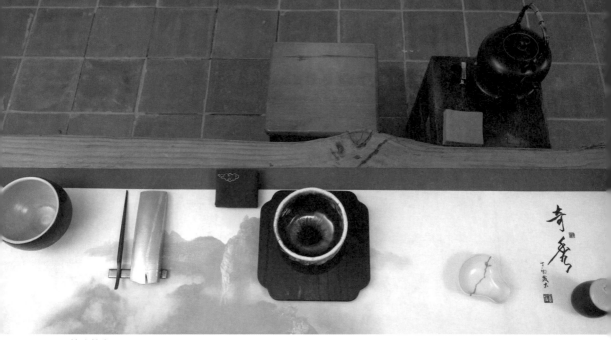

茶碗茶席

靜候

注水

溫碗

領人們進入「靜緩觀品」的修心之路，碗中原片茶葉開展的是製茶、採茶人的心意與工藝，而茶水不分離與漸呈式泡法，則讓茶湯與品茗者緊緊相連，茶湯濃淡、溫度掌握、與茶器連結的手感，每個當下自不相同。

「臺灣茶碗茶席」是一條既寬廣又豐富內涵的風格，我們創作了茶與器互相對話的路徑，讓人於有形與無形之間，展現出最美好的內涵。

茶則置茶1

茶則置茶2

茶則置茶3

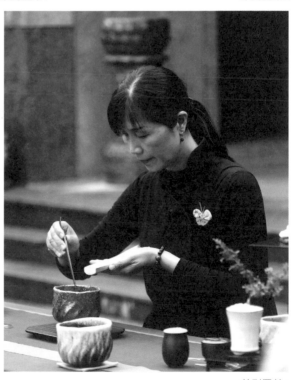
茶則置茶4

奉茶1

奉茶2

茶碗司茶

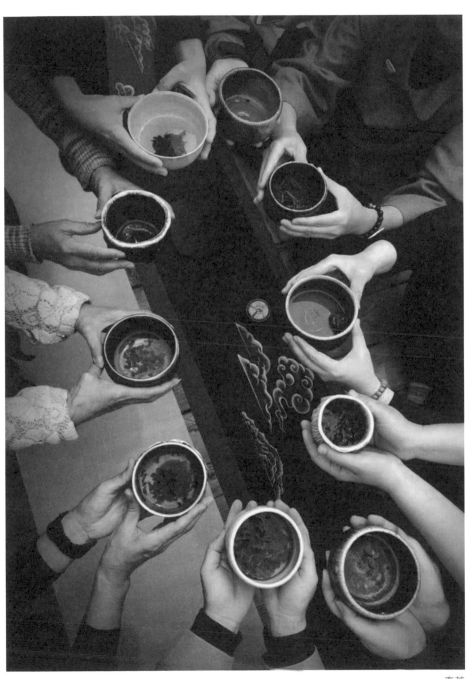

奉茶

只待——清香倍幽遠

談茶文化藝術教育

藝術本源

葉燮（1627-1703），是一位在美學史上作出卓越貢獻的人物。葉燮認為，世界萬事萬物，都可以用理、事、情這一組範疇來加以分析。理、事、情——這就是審美觀照客體，也就是藝術的本源。依其所提出之理、事、情、氣為藝術本源正可為當代茶文化藝術教育的進行方向。

茶文化藝術教育

近年來茶文化的復興，由茶商、茶農、茶科學研究者乃至茶人緊密結合，接續傳統再造茶文化藝術的氛圍，「在傳承中發展，在發展中創新」，乃為當前茶文化藝術教育的課題。依此葉燮的藝術本源說可視為茶文化藝術教育的推行原則，筆者認為茶文化藝術教育內涵可分為「學養」、「文雅」、「質雅」、「品味意境——人文美學」四階段為茶文化藝術教育學程。

「學養」為茶文化教育的基礎，其目的培養：一、正確及客觀的茶學；二、文化知識與學習態度，其為葉燮提出藝術本源之「理」。「文雅」為透過學養的學習與實踐茶藝文化為葉燮提出藝術本源之「事」，「質雅」乃通過「學養」及「文雅」基礎學習後發展，提升深度廣度之茶文化藝術內涵為葉燮提出藝術本源

之「情」。「品味意境──人文美學」即為葉燮提出藝術本源之「氣」，透過「學養」、「文雅」、「質雅」三個學程的修習與實踐即葉燮所言理、事、情。筆者認為當前茶文化藝術教育的核心即為「氣」，「氣」乃為見識高度氣質「創意前瞻與人文素質之統合」。

當前臺灣茶文化正邁向兼具產業創意與服務文化多元性，因此茶文化藝術教育正面臨更廣闊的教學內涵與全方位茶產業人才。

茶文化藝術教育實踐目地

因此茶文化藝術教育內涵包括：一、茶學知識；二、茶藝美學；三、人文素質。當代茶產業的發展提供的是多元的服務與應用，言之茶產業如從文化提升，即是往「美學經濟」亦是「深度經濟」，它提供的是一個產業服務優質、品味、創意就非僅是「製造經濟」或「生產經濟」。

茶文化藝術教育內涵與目地期能達成：一、城市文化價值；二、認同文化價值；三、產生認同感的經濟；四、守護文化的共識；五、共同體式的發展；六、體驗學習的市場（outward-bound）也因此茶文化藝術教育目的培養發展其重要，乃為發展茶產業朝向美學經濟的必要性。

只待──清香倍幽遠

　　臺灣擁有豐富且多元的茶文化軟實力與創造力，目前培養的茶產業人才在生產製造、研發、感官品評、經營管理至專業證照制度的實行都已具相當的高度與廣度。讓茶文化藝術成為臺灣「生活之華」整體的表現是很有可為。茶具有「高度文化導向」的產業氣質，而除文化藝術教育體質的厚實，茶文化藝術創造力亦是當前人才發展的重點。

　　面臨全球化與美學經濟，茶文化藝術的發展與應用能夠創造茶產業的理想化、優質化、差異化與感動經濟。因此茶文化藝術教育的養成與高度深度培養全方位茶產業人才，建構完整的茶文化產業教育脈絡，即為當前茶產業教育的必要性。

解 讀 文 人

茶 境 之 花

廖純瑜 （臺北市茶藝促進會創會理事長）

生活四閒事

　　近年二十多年來，由於海峽兩岸茶文化交流頻繁，帶動起一股茶會文化的盛行和追求茶席美學的風潮，亦引起社會大眾高度的關注。綜觀，當代茶人所舉辦的茶會活動，具體所展現出的形式與內容，大都仍沿用以宋代生活四藝為模式。尤以茶人常藉著各種不同的花材，彰顯四時的季節感與象徵的意涵，將花道藝術的創作，運用於營造品茗環境的氛圍裡，不僅可令人賞心悅目，並富具有啟發思想的作用，更可將茶會活動的素質，提升至文化藝術的境界，所以格外受到茶人們的重視。

　　宋代可謂飲茶風氣鼎盛的時期，上自達官顯貴下至販夫走卒，蔚為一股社會的品茗風氣，盛況猶勝於唐代的榮景。尤以在文人雅士或隱逸高人的文化圈裡，莫不將插花、品茗視為風雅時尚之事，藉以憑添生活高逸的情趣。所以自北宋以降，文人墨客常將「天地之慧點的花，日月之精華的茶，乾坤之秀氣的香，萬物之靈動的畫」，稱之「生活四藝」（註1），型塑成生活必備的雅趣，和修身養性的載體。南宋文人吳自牧《夢粱錄》記載，俗諺（註2）有：「燒香、點茶、掛畫、插花，四般閒事，不宜累

註1　黃永川，《中國茶花之道》，（臺北：永餘閣藝術有限公司，2000），頁9。

註2　《夢粱錄》是吳自牧於南宋杭州的筆記，故推測此是杭州的俗諺。

註3　〔宋〕夢元老／吳自牧，《東京夢華錄・夢粱錄》，（江蘇：鳳凰文藝出版社，2021），頁264-265。

家」。（註3）吳自牧認為這些清雅、高尚的閒雅逸事，不應假他人之手，因為唯有浸淫其中，才能真正領悟出精神上的樂趣，也使生活提升至美學的境界。時至明代，在文人雅士的生活裡，已經融入品茗、插花之類的藝術元素，並將其高雅、清逸的特質，視作培養性靈的媒介，風行於文化圈內，形成文人生活品味不可或缺的象徵。此由文徵明《品茶圖》、《茶事圖》中便可窺知，明代文人在書齋內，除了一應俱全的文房四寶外，尚有古玩、香爐、花瓶、茶具等陳設，有的甚至在書齋旁設置有茶寮或茶室，以提供主人與賓客可賞花、品茗、清談，進行各種文化藝術的雅集活動。雖然隨著時代的變遷，各時代會呈現出不同的飲茶形式，然而宋代所提倡的生活四閒事，對於當代茶文化的美學發展，仍具有深遠的影響力。

　　宋代的生活四藝，對於鄰近日韓國家的文化，亦具有極深刻的影響力。遠在日本鎌倉時代，中國的佛學與漢學文化，即由當時的遣唐使與僧侶傳入日本，再融合日本原有的文化特色，形成屬於日本大和民族的香道、茶道、花道、書道，進而發展成各自獨立的一門學問。換言之，日本是以融貫儒家、道家以及禪宗思想，將中國的生活四藝，提升至屬於美學的精神層次，即所謂「道」的境界。日本此種的「道」學，新儒家徐復觀在《中國藝術精神》一書中，認為「道」的詮釋，是老莊思想建立的最高概念，主張精神上須與道結合為一體形成「道體」，並建構出「道

的人生觀」，在生活上要以道為依歸，在現實的生活中身心才能得以安頓。(註4)日本一代宗師千利休的茶道思想，則深受老莊「道的人生觀」之影響，並實踐道與體合一的茶道生活哲學。

　　宋代的生活四閒事，在歷經長期不同朝代的演變，至今已形成茶道、花道、書畫、香道，當代的新生活四藝。尤以茶道與花道也可獨立發展成一門文化藝術，又因兩者的美學屬性能互通而容易產生對話，常被當代茶人並列於品茗環境的舞臺上，展現出文人獨到的品味與美學的特色。

註4　徐復觀，《中國藝術精神》，（臺北：學生書局，1996年）頁84。

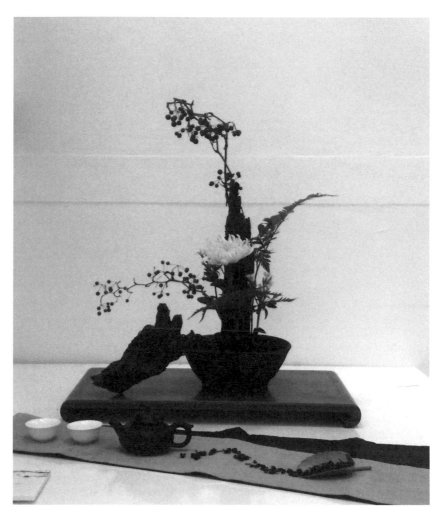

茶與花的對話

2017年臺北中正紀念堂「花漾逸事展」

作者：黃鳴鳳泡茶師

指導：廖純瑜老師

攝影：廖泰基老師

花材：黃菊、山歸來、鐵線蕨葉、枯木

花器：陶碗

創作理念：

菊之性格清逸瀟灑，最能富文人的意象。文人浸淫於賞菊詠花之際，品一杯清
香、甘醇的凍頂烏龍茶，讓秋天具清歡。

文人清雅心境界

　　中國傳統所謂的「文人」，意指有文德之人，在古代泛指知識份子而言，即今日的是讀書人。傳統文人的思想與性格，長期以來深受宋、明兩代理學的影響，以及融合儒、釋、道三家的思想，主張須以敬畏天理與明心見性的修養為尊。儒家認為人天生的情緒，具有喜、怒、哀、懼、愛、惡、欲七情，文人不應為外物所牽制，對於生理上六慾的需求，也應須自我約束，所以強調文人對於七情六慾，應處於內斂而不發。因此，中國文人藝術風格的表現，常呈現出清、幽、淡、雅的特性；茶之性格清雅、逸趣、和諧，與文人追求崇尚的精神，可謂不謀而合。尤以宋代文人所盛行焚香、掛畫、插花、點茶之生活藝術，對於中國傳統茶文化的承襲，以及文人品茗空間的營造，更具有無遠弗屆的影響。

　　宋代文人所涉獵的茶、花、香、畫生活四閒事，因具有清、幽、雅、靜的共同特點，長期濡染其中可陶冶性靈，使人能洞澈事理、明心見性，讓身心皆可臻於祥和、清明、淡泊與寧靜致遠的境界。是故宋代的生活四閒事，常是上流社會與文人逸士必修的藝術學分，而烹茶、插花更是貼身書僮或僕役所應具備的才藝。在宋徽宗《文會圖》的戶外品茗雅集中，可窺見茶僮與僕役負責烹茶待客及文人墨客聚首清談的情景，印證宋代的生活四閒事，對於無形中潛移默化文人墨客的性格，佔有不可抹滅的重要地位；延續至當代，形塑成「文人茶」雅集的模式。

向來中國文人之於草木，視作情感與心靈的寄託。明清時期，便有文人如明代張謙德、公安體的袁宏道以及清代沈三百等人，皆喜愛徜徉於大自然的山水間，享受在拈花蒔草的雅趣。袁宏道更主張：「夫幽人韻士者，處於不爭之地，而以一切讓天下之人者也，唯夫山水、花竹，欲以讓人，而人未必樂受，故居之安也，而踞之也無禍」。(註5)袁宏道認為文人長期沈浸於山水與花木中，享受清幽無爭的生活可塑造出文人淡泊、寧靜、清心的性格。所以古代的文人，常將名利視作糞土。尤以處在明爭暗鬥的官場文化上，文人最希望就是能遠離政治的是非圈，迴避無情的角力，才能趨吉避凶明哲保身。故讀書人唯有洗滌俗塵、超凡脫俗，以心性寄託於靈秀的山水與花木為志，才可稱得上高逸隱遁之人。

註5　李霞／袁宏道，《瓶花譜・瓶史》，（南京：江蘇鳳凰文藝出版社，2016年），頁153。

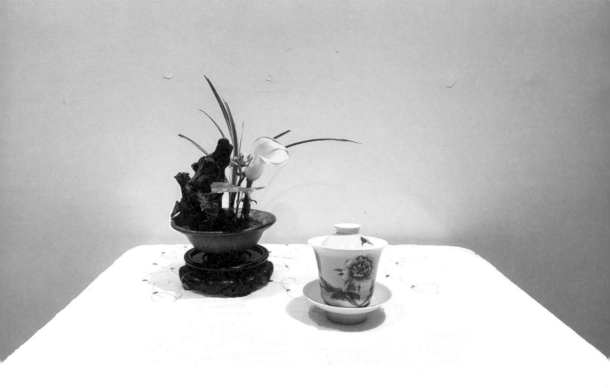

茶、花凝視總逸趣

作者：廖純瑜泡茶師
攝影：廖純瑜
花材：黃海芋、新西蘭葉、黃金葛葉、枯木
花器：陶碗
創作理念：
黃色的海芋，氣宇軒昂佇立在水邊堅實的岩岸（枯木），翠綠、嬌嫩的新西蘭
葉相伴於旁，彷彿宣示熱情的初夏即將來臨。品一杯高雅蜜香的東方美人茶，
火焰般艷麗的茶湯，相襯在陽光般燦爛的蓋杯中，越發顯現亮麗迷人。

人間有味是清歡

作者：福建天福茶博物院周美嬌茶藝師

指導：廖純瑜老師

攝影：周美嬌

花材：爬藤、白色瑪格麗特、黃金葛葉（綠蘿）

花器：竹筒

創作理念：

茶人以竹器插花，呈現出簡素淡雅的風格，竹寓意文人高風亮節的性格，向來是蘇東坡所崇尚，故詩有：「可使食無肉，不可居無竹，無肉令人瘦，無竹令人俗」。茶人將一盆雅致的茶境之花，擺設在品茗空間裡，在品茗之餘亦可把玩，並藉此陶冶性情，是最能彰顯文人特色的插花風格。

文人茶境的意涵

　　當代茶人以茶文化為生活核心，師法古人以「志於道，據於德，依於仁，游於藝」，在茶文化的生活上延襲宋代文人四閒事的浪漫與嫻雅。故兩岸茶人在從事各種茶事活動時，擅長營造出一種幽趣、高逸的文人品茗氛圍，讓茶人能從品茗、賞花的風雅中，獲得精神上的愉悅。因此茶人對於茶境意涵的領悟是非常重要。首先，必須先界定「茶人」的概念，張宏庸對於茶人的定義，以較寬廣的視角界定，認為只要與茶產業有關的人士，以及茶藝文化愛好者，皆可稱之茶人，並非指專業的茶藝師、茶宗匠而言。[註6]臺灣茶文化界的先驅蔡榮章，則主張對於茶人應以嚴謹的立場認定，必須俱備研究茶道、茶文化為生活重心的人，方可稱得上茶人。[註7]本文對茶人的看法，是以後者為主。

　　近年來，兩岸茶人對茶道美學的課題極為重視，也成為熱門探索的話題。中國美學自晚唐以降，強調真情實感，側重內心情感的投射，發展出突顯自我以及尊重個人的風格，主張人與自然、物與我、境與意、個體與社會，以及情與理的對立，強調以主體、個人情感和心靈為主，即是以我為主，物為賓，物乃我人

註6　張宏庸，《臺灣茶藝發展史》，（臺中：晨星出版有限公司，2002年），頁20。

註7　蔡榮章，《現代茶道思想》，（臺北：臺灣商務印書館，2013年），頁134。

樸拙見真顏

作者：福建天福茶博物院王瑞香茶藝師

指導：廖純瑜老師

攝影：王瑞香

花材：杜鵑花、梔子花葉

花器：陶瓶

創作理念：

簡約樸拙的茶境之花，富有茶之精儉的意象，昃茶人所追求豐富精神的美學境界，故插作時不以技巧取勝，則以作者內心投射的情感為主。

品的表現。（註8）文人茶境之花是透過不同的插花形式與意象之美，在茶室或茶會的品茗空間裡，茶人以天馬行空自由創意的形式構成茶趣，藉以傳達泡茶主人的理念，讓天地之慧點的花，與日月之精華的茶相互輝映，以花之形而上之精神意涵，詮釋茶之要旨，達到賓主之間心靈上的共鳴，即利用有限的形式之美，創造遼闊的無形之美。

文人茶境之花的意涵，是茶人在透過品茗活動時，可經由「品茗環境」、「品茗意境」和「品茗心境」三種不同層次的歷程，由泡茶、奉茶、品茶的茶道儀式中，在自然而然的薰陶下，內化轉換提升至精神愉悅的最高美學境界。

品茗環境

泛指進行茶事活動的環境而言，涵蓋空間的概念極廣，大有山林、原野、園林、庭院、大型茶會；小至一桌、一席的營造皆屬之。傳統文人的品茗環境，泛指茶室、禪房或書齋等茶空間。但是，隨著時代不斷的變遷，現代品茗環境，也可延伸至營業場所，例如：傳統茶藝館、複合式空間的茶餐廳、藝術性的茶空間或是個人茶道工作室等範疇。（註9）一般品茗空間的設計，風格多元繁複，可謂推陳出新，除了存在有傳統清雅書齋型的茶空間、古色古香懷舊型的茶室，以及簡樸空寂的茶屋之外，尚有現代極簡的手法，融合傳統與創新的元素，展現出當代獨特風格的品茗空間。

註8　彭修銀，《美學範疇論》，（臺北：文津出版社，1993年），頁249。

註9　廖純瑜，〈花在品茗環境中創作的理念與實例〉，《鵝湖月刊》，第四十二卷，第九期，總號第501，頁49。

文人日常品茗空間

作品：文人品茗空間

攝影：廖純瑜

花材：桂花、山茶花

花器：青瓷梅瓶

創作理念：

清、幽、雅、潔是文人品茗空間的訴求。

富貴如意盈滿缸

作者：福建漳州科技學院張玲芝教師。

指導：廖純瑜老師

攝影：張玲芝

花材：芭樂樹、百合、黃菊、小天堂鳥、火龍果、電信蘭葉（龜背葉）。

花器：碩壯缸花大作，可繁複華麗中見高雅。

概而言之，品茗環境應須因人而異、因地制宜進而用心營造，尤其是文人品茗空間的陳設，常以舒適、潔淨、寂靜、雅致、簡約為原則，最重要必須將人文的理念，融入插花、焚香、掛畫、點茶的生活藝術裡，營造出令人淡泊明志、寧靜致遠心曠神怡的環境，方為名符其實的人文品茗空間。

品茗意境

由主人匠心獨運所設計的品茗空間，可昇華成為品茗意境，讓茶客在進行茶事活動時，能體會主人用心所呈現的茶會形式，並領悟主人舉辦茶會的理念。何謂「意境」呢？它是一種非常抽象的概念，可解釋是一種景與情結合的意象。英文稱意象為Image，即由作者的意識所組成的形象。（註10）茶人藉著品茗環境所設的景致，因觸景生情產生內心情感的投射，醞釀出七情六慾不同的情緒，致使情景交融的境界，稱之品茗意境。

品茗意境的產生，也可借用文學的手法，用以闡釋客觀的品茗環境，藉以激發茶人主觀的看法與內在的情感，進而產生品茗的意象。意象常存有「含不盡之意，見於言外」的餘韻。換言之，是一種「只可意會，不可言傳」的境界，或是餘音繚繞不絕的意味。一般茶人在進行茶事活動時，大致都會以文人品茗空間的形態居多，也就是具有清、幽、淡、雅的風格，才能營造出和諧、清靜、雅趣、幽遠的品茗意境，唯有在靜謐、高遠的情境裡，茶人的心靈才能沉澱下來，在空寂無擾的環境中，盡情享受無以言喻的品茗樂趣。

註10　黃慶宣，《修辭學》（臺北：三民書局股份有限公司，2009），頁5-6。

品茗心境

　　品茗心境可謂實踐茶人美學的最高境界，當代茶人的茶道思想，大都源自宋明儒釋道三家的哲學思想，又以茶聖陸羽主張精、行、儉、德的精神，作為茶人的典範，透過「以茶修德、以茶明倫」的途徑，體現道、儒兩家思想的精髓。因為茶道美學的精神，不僅是講求泡茶形式的美感，更是茶人性靈、品德和涵養的展現，即中庸所強調的「至誠、盡性、無私」的思想。換言之，是一種真、善、美和諧的信念。

　　茶是和平的飲料，藉著泡茶、奉茶、喝茶的過程，在與人分享一杯茶的溫馨中，足以建立和諧的人際關係，消弭社會暴戾之氣。茶人在寧靜、閒適的品茗環境中進行茶事活動，透過茶與花的意象，呈現出文人茶境「淡」、「雅」、「簡」的美學觀，讓茶人的心境能深刻領悟到淡雅、平和與愉悅的詩意，即是一種美的素質展現，^{（註11）}此亦為品茗活動中最高的精神佳境。

　　「文人茶境之花」最高的境界，是以花之意境，令人洗滌紅塵濁氣，回歸大自然樸實無為的心。花所扮演的角色，除了在視覺與觸覺的感官功能外，更重要可使人具有祥和的愉悅感，讓人在精神與心靈上富有超越現實的滿足。

註11　吳汝鈞，《新哲者概論——通俗性與當代性》，（臺北：臺灣學生書局，2016年），頁193。

文人茶境之花創作

　　筆者從事花道與茶道教學已有三十餘載，在中華插花藝術的基礎下，將花道與茶道的精神結合，以茶道為理念，花道為實踐，拓展目前鑽研的「茶境之花」教學。換言之，筆者是沿用中華花藝文教基金會、創辦人黃永川教授，建構出中華花藝的六大花器為用，結合作者的理念，創作出花藝的類形如下：

　　一、寫景花：屬於寫實主義如山水畫藝術，以忠實反映大自然客觀環境的描摹為主，強調外在的形式之美，比內在的意涵重要，常使用於節氣插花或茶會的布置及茶席之花的擺設。

　　二、理念花：屬於古典主義，具有既定的規範與嚴謹的秩序，秉持花以載道，具有教化社會的目的與闡述理念的功能，應用於莊嚴的廳堂及正式茶會的空間裝飾等。

　　三、心象花：偏向個人七情六慾主觀的情感與理念的投射，作品可如詩般的揮灑自如，具浪漫主義或超現實主義的色彩，以為藝術而藝術的美學視角出發，常應用於茶空間的布置與茶席上的擺設。

　　四、造型花：以美學的理論為基礎，強調創造外在的形式之美，講究花材、異材質、色彩與形態的應用，最高境界如老子所言：「造無可名之形」，即須跳脫傳統既有的框架與的思維。

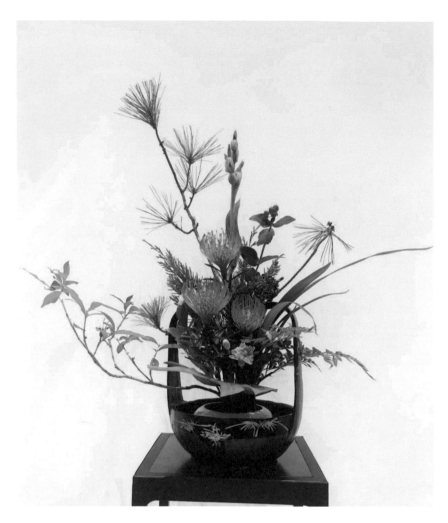

錯彩華麗的籃花

作者：福建天福茶博物院藍麗玉茶藝師

指導：廖純瑜老師

攝影：周美嬌

花材：杜鵑、松、美人蕉、柏、針墊花（風輪花）、粉玫瑰、火龍果、黃金葛
葉（綠蘿）、蘭葉、高山洋齒

花器：漆器謝籃

創作理念：

此屬於理念花，象徵人生如花籃，須燦爛花朵妝點才顯繽紛，人生也應珍惜繁
花盛開的風華，莫任意蹉跎至白頭。

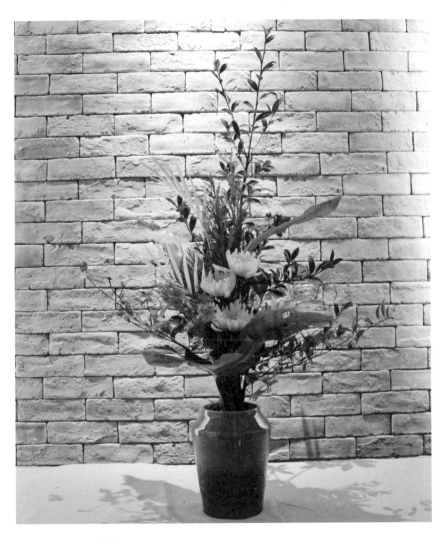

粉葉金裳迎金秋

作者：福建天福茶博物院王瑞香茶藝師

指導：廖純瑜老師

攝影：周美嬌

花材：杜鵑、椰子心、山蘇、金菊、粉康乃馨、火龍果、電信蘭葉（龜背葉）

花器：釉彩雙色瓷瓶

創作理念：

向來中國人有重陽祭祖的習俗，以秋天季節的金菊，創作一盆莊嚴的瓶花，莫忘慎終追遠的祖訓。

利用茶與花的對話，是文人茶境之花創作的靈感，將文人茶的精神與意涵，融入花道中所表現的形式與意境之美。茶之本質淡雅、清新、儉約、謙沖，具有和諧無爭的太和之氣，故稱之曰月之精華。花是四季二十四節氣呈現季節更迭的符碼，象徵大自然生生不息的運轉，可謂天地之慧點。茶與花的互融共存，展現出宇宙之間生命靈動的美，故可滋養文人的性靈，陶冶身心，是文人修身養性必備的媒介。袁宏道《瓶史》〈清賞〉中提及，賞花應有的品味是：「茗賞者上也，談賞者次也，酒賞者下也。若夫內酒、越茶及一切庸穢凡俗之語，此花神之深惡痛斥者。寧閉口枯坐，勿遭花惱可也」。（註12）可見茶清雅潔靜之性格，恰似文人茶境之花「見素抱樸」之氣質，茶與花相互呼應，遂使賓主產生心靈上的共鳴，臻於精神上的滿足。足見賞花、品茗所追求的美學境界，是在品茗環境中可透過文人茶境之花的意象，呈現清、幽、雅的趣味。

茶境之花展現的意象，是運用茶與花豐富精彩的生命力與季節感之共同特質，締造出茶、花、人三者之精神，融為一體的品茗環境，並利用此種氛圍營造出主題式茶會所需的情境。茶人可憑藉花生動、淡雅之美，豐富欣賞者的心靈，轉化成恬靜、歡愉的心境。

插作要點

插作的手法，與其他文人藝術創作的風格類似，主要是以擺脫精確寫實主義的束縛，不刻意追求外在的形式與技巧的雕琢，即不以重視匠氣外在之形，意在求形而上的精神內涵為目的，讓

註12 〔明〕張謙德、袁宏道著／李霞編著，《瓶花譜、瓶史》，（江蘇：鳳凰文藝出版，2016），頁260。

文人茶境之花

作者：福建天福茶博物院王瑞香茶藝師

指導：廖純瑜老師

攝影：王瑞香

花材：竹、百日菊、山茶花葉

花器：黑色陶甕

創作理念：

創作心法，不以重匠氣的形式之美，講究清、幽、雅、趣的意境為尊。陶甕黑色在五行中的表示冬天的色彩，竹芽的新綠，是峭料春寒入地的訊息，透露出冬末初春的意象，搭配品飲的鮮嫩的綠茶，或沉穩持重的普洱茶，都是極富趣味性。

花道作品表現出逸趣、真情、淡雅的意境。創作者須以大自然的花木為師，秉持敬謹的態度，慎選花木天然的神韻，深入理解花語的意涵，透過折枝取材的插花過程，讓觀者深刻體會大自然四時更替的奧妙，體悟天地之間陰陽消長、虛實互生、榮枯共存的現象，藉以警惕自我的渺小與不足，並以謙卑、樂觀、進取為懷，透過插花的過程逐漸內化，作為修身養性的途徑。

花器選用

古人在插花時，將花器視為金屋或精舍。明代文人袁宏道專精插作瓶花，因而寫下《瓶史》，強調：「養花瓶亦須精良。譬如玉環，飛燕，不可置之茅茨；……嘗見江南人家所藏舊瓿，青翠入骨，砂斑垤起，可謂花之金屋。其次官、哥、象、定等，細媚滋潤，皆花神之精舍」。（註13）袁宏道認為高貴精美的花器，是花木供養之所，宛若是專為紅顏的楊貴妃、趙飛燕重金所打造的金屋般尊貴，故插花時非常講求花材與花器相應而生，才能彼此輝映相得益彰，引人入勝，所以花器是花道作品中靈魂之所在。

綜觀，文人茶境之花雖然是以傳統插花藝術為基礎，但是為了迎合現代不同的時空環境，必須以更寬廣、自由、靈活的視角，選擇不同花器插作，以符合品茗環境或茶事活動各種場合的需求。因此，花器不必拘泥於傳統的型式，舉凡陶或瓷質地的瓶、盤、碗、甕、缸，抑或是竹筒與竹籃之類的花器，只要搭配合宜相襯，符合視覺上的美感皆可用。至於擺設在茶席或几案上的茶席之花，則常使用茶碗、缽、小竹筒、竹籃、玻璃、陶瓷等

註13 〔明〕袁宏道：《瓶史》，收入李霞編著：《瓶花譜·瓶史》，（江蘇：鳳凰文藝出版，2016 年），頁184。

茶境之花現代花器的應用

作者：福建天福茶博物院王瑞香茶藝師
指導：廖純瑜老師
攝影：王瑞香
花材：竹芽、山茶花葉、黃色波斯菊、米蘭
花器：筒狀玻璃花器
創作理念：
茶境之花也可使用現代的玻璃花器，讓花浮現在水中更見清澈，顯
現出清新脫俗不凡的雅致。玻璃花器中，嫩綠的竹芽與柔和精神抖
擻的波斯菊，正召喚鮮爽的碧螺春對話，訴說春滿人間的神話，讓
品茗環境洋溢春之頌的季節感。

花器，皆可化作茶境之花的精舍或金屋，如此在古今互通的原則下，才足以能契合當代茶文化發展時代的潮流。

花材選用

在修枝選材上以精簡、高雅、潔淨的原則為佳，需配合季節時花與花語的意涵為尚，如此才能使茶境之花展現出不俗、不豔，呈現淡雅、清新的形貌，又以春蘭、夏竹、秋菊、冬梅四君子為上品。因為，時序的花材可以展現出不同節氣的奧妙，師法自然傳達天地萬物無盡藏的生機。同理，茶樹生長在不同的地域環境裡，依時序變化週而復始的滋長，孕育出不同季節性的茗茶。因此文人茶境之花在創作的理念上，可以利用在地性、季節性並富有環保概念的花材，以符合茶之精、行、儉、德的特質，展示文人簡約、樸實、淡泊的個性。例如：臺灣天仁文教基金會提倡的四序茶會，以《易經》五行的色彩為軸，象徵天、地、東、西、南、北全方位宇宙的概念，設計出東方以綠色（青）代表春天，南方以紅色代表夏天，西方以白色（金色）代表金秋，北方以黑色代表冬天，中土則為黃色。四序茶會花道的設計，應以此五大正色的意涵，象徵春、夏、秋、冬四季的遞嬗，故整個插花作品應涵蓋四時的草木，寓意《易經》〈乾卦〉記載：「天行健，君子以自強不息」，呈現大自然無止盡地運轉。（註14）

色彩原理

文人茶境之花的屬性，與文人藝術的特質雷同，強調淡雅、

註14 易山：《茶心》，（臺北：林吳蕙姿自費出版，2006年），
頁 52、112、117。

大自然的禮讚

作者：廖純瑜

攝影：廖純瑜

花材：龍雲柳、鳳尾花、椰子心、火焰花、玫瑰、菊花、絲柏、蘭花、黃楊、樺木、電信蘭葉。

花器：編織竹籃

創作理念：

四序茶會六合飄香，以蘭花表春天，鳳尾花表夏天，菊花表秋天，絲柏表冬天之四季花材，搭配中間的雲龍柳天之心（即太極之母點），以花器為地，以花向為天，適於放置於茶會的正中央，當作茶會的焦點，代表大自然的意象，象徵一年四季宇宙生生不息的運轉。

清新、沉靜的色調為風格。老子主張：「五色令人目盲，五音令人耳聾；五味令人口爽，馳騁畋獵，令人心發狂」。（註15）老子主張最上等的色彩學，乃是「素以為絢」，即莊子所主張「樸素而天下莫能與之爭美」。素是顏色中最高的意境，素白之美更可襯托出文飾絢麗五彩的亮麗，「以白為飾」即以素為飾、以本色為飾。素與飾絕非對立，「飾」是自然天成之文飾美，「素」即「大美配天下華而不作」的自然本色之素美。（註16）因此在插花時，應選用素雅的花材，讓作品展現出繁而不雜、拙而不俗、華而不艷的美學，讓欣賞者的焦點凝聚在花的意象上。

註15　徐復觀，《中國藝術精神》，臺北：臺灣學生書局，2013年，頁57。
註16　王立堅，《魏晉詩歌的審美觀照》，（臺北：文津出版社有限公司，2000年），頁69。

拙而不俗

作者：廖純瑜

攝影：廖純瑜

花材：黃菊、枯木、林投葉、高山羊齒、山瑚礁、柿子飾物。

花器：梅瓶（陶）

創作理念：

瓶花的插法，折枝取材宜氣韻生動，花材的取用以繁而不雜、華而不艷、拙而
不俗、簡而不陋為原則，又以兩三種花材為佳，瓶口宜起把宜緊、清閡潔淨，
菊花似隱逸淡泊茶人，善與生長在雲深不知處的野生普洱茶呼應，最能突顯其
野趣的特質。

繁花盛開迎春神

2017年臺北中正紀念堂「花漾逸事展」

作者：夏毅成泡茶師

指導老師：廖純瑜

攝影：廖泰基老師

花材：蓮翹、粉百合、粉紫菊、中黃菊、火龍果、山蘇、高山羊齒

花器：木桶

創作理念：

茶境之花可具繁而不雜的高雅氣質，創作者以不拘形式的手法，利用樸實的木桶為花器，將花團錦簇的花材，化作繽紛絢麗的年花，品一杯蜜香紅茶的甘美，搭配綿密精緻的茶食，一家團圓話家常，簡單的幸福伴身旁。

粒粒粄圓好團圓
2017年臺北中正紀念堂「花漾逸事展」
作者：葉春蓮泡茶師
指導老師：廖純瑜
攝影：廖純瑜
花材：乒乓球菊、火龍果、山茶葉、八角金盤葉、湯圓
花器：小蒸籠
創作理念：
造型插花，可利用花材的形狀與色彩的原理創作，乒乓球與湯圓都是圓形的圖
像，象徵吉祥團圓的意象，一家人食湯圓品老茶，過年團圓喜洋洋。

結語

　　在二十一世紀的今日，隨著時代日新月異的進步，當代茶道與花道的發展，透過各種國際文化熱絡的交流，已經形成融合混血多元豐富的樣貌，亦造就新生活四藝的美學發展。

　　因此，花在品茗空間的應用，已不再局限於中國傳統插花藝術的手法，而是花在品茗空間的創作，應以務實的生活美學為依歸。花在品茗空間與茶事活動的設計方面，不應僅有裝飾增添繽紛色彩的角色，更應積極扮演與茶對話，傳達茶的意涵與茶事活動的理念為功能，藉著賞花、品茗的茶會美學活動，讓主客之間能產生相知相惜的心靈共鳴，並昇華為精神上知音的愉悅，才是提升茶道與花道在形而上的美學境界。

　　文人茶境之花的形貌與意涵，富空靈、清新、典雅的意象，讓茶人在品茗、賞花時之際，不但可安頓人心，更可領悟三昧，作為修身養性的載體，藉以提升茶人精神文化的內涵與美學的素養，而此正是筆者必須精益求精，致力推廣茶境之花教學，一直努力追求的理想與目標。

茶沏一室香

李素梅 （茶小樓主理人）

宋代點茶（圖片來源／臺北茶聯臺北新茶藝故事茶會之Ⅱ〈茶當下〉茶會，攝影／陳鶴仁）

越人遺我剡溪茗　採得金牙爨金鼎

素瓷雪色縹沫香　何似諸仙瓊蕊漿

一飲滌昏寐　情來朗爽滿天地

再飲清我神　忽如飛雨灑輕塵

三飲便得道　何須苦心破煩惱

此物清高世莫知　是人飲酒多自欺

愁看畢卓甕間夜　笑向陶潛籬下時

崔侯啜之意不已　狂歌一曲驚人耳

孰知茶道全爾真　唯有丹丘得如此

<div style="text-align:right">唐・皎然・飲茶歌誚崔石使君</div>

　　從神農氏嚐百草，發現了茶的好處之後，就開始了中國人喝
茶的歷史。

　　雖然探討起真正喝茶的起源，未必是神話般的神農氏，但是

至少從歷史文獻上佐證的西漢，開始有喝茶風氣算起，也有兩千年之久了，先不論喝茶文化到底是四千年還是兩千年，皎然先生的這首詩，真道盡了古今人們喝茶時的舒心愉悅！

唐代煮茶、宋代點茶、明代工夫泡、清代蓋碗盛行，各個朝代不同喝茶的方式，都令人神往，而民國後泡茶，喝茶的方式更是多元，近年來創意與美學進入了喝茶的文化，茶席美學裏，古典、創新，各有千秋，茶人們舉辦的茶會更是創意新穎、時尚優雅、閑靜侘寂、輕鬆舒適。每一種形式的茶會都各領風騷，百花齊放！多元的茶文化，對於愛茶的人而言是很幸福的一件事。

無論是什麼樣的喝茶環境，是一個人獨飲，兩三好友煮著一壺茶促膝長談或是在茶會上與一群愛茶人士一起品飲，感受不同的喝茶氛圍，只要開始泡茶，茶香在空氣中浮動著，就是滿室清香。因為感受過喝茶時的舒心，泡茶時的靜心，學茶時的開心，我沈浸在茶的世界，生命因茶而豐富精彩，開始教學後，更是希望能讓茶進入更多人的生活，讓更多人能感受茶日子的美好，所以我更致力於推廣茶文化，在讓茶進入生活的這條路上，有時候需要的是一個開始！

開始認識茶，是受到爸爸的影響，記得父親總是在清晨泡好一杯茶，接著把我們喚醒，哥哥姊姊們寫書法他看報紙，然後一起早餐後，兄姊們上學他拎著我去上班，我總是跟著他在他的休息時間，喝著一杯又一杯的茶。父親嚴肅寡言，可是喝茶的時候，臉部的線條總是平和，他下班騎腳踏車載著我，常常會故意騎到茶葉改良場附近繞繞，走走步道，看看茶園，再回家煮飯給我們吃。讀小學時，學校校外教學的場地，十之八九是從學校步行到埔心茶改場的茶園，也許是如此，我對茶總是有種莫名的喜歡，出社會後也會跟朋友去茶藝館泡茶喝茶，那時候就覺得自己泡茶時，雖然不懂泡茶的技巧，卻能得到心靈上的平靜。

一個開始（圖片來源／臺北茶聯臺北新茶藝故事茶會之Ⅰ〈松崗〉茶會，茶小樓席一景，攝影／Duffy Liu）

　　後來一腳踏進了茶產業，喝茶，從喜愛變成了生活；習茶，從興趣成了日常，並且越是學習越是覺知自己的不足，所以又跟很多老師學習，也去考泡茶師、茶藝師、評茶員，參加泡茶比賽，現在繼續學習各種不同的泡茶方式，像是潮汕工夫泡，宋代七湯點茶、西式花茶……等等。期許自己在茶領域裡是更全面的茶藝師，也希望有能力成為更多人愛茶的一個開始！

　　雖然，我已經無法再為我最愛的父親泡茶，但那個愛茶的開始，卻是一個不會結束的永遠。在此，我想先從幾個方面來談談泡茶的開始，進而再說說關於茶的二三事。

泡茶的開始

選器

曾經有人問我，一定要選用昂貴的茶器具，才能泡出好喝的茶嗎？我不能否認有一些茶器具的確會影響茶湯，也許是因為土胎不適合，也許是因為釉料的配置有問題。或是器型上有缺失，造成茶湯香氣不揚、湯色不美，滋味淡薄或是苦澀，出現悶味，更甚者會有茶湯以外特別的味道，而這些問題的確常出現在比較便宜的器具上。但是，我也用過不少大量生產的平價茶具卻能讓茶湯表現很出色！而昂貴的器物也常會有不利茶湯表現的問題，所以價格高低不是影響我選器的第一個標準。我會看器型、土胎、釉色，如果能試水，看茶湯的表現當然最好！有時候看到一把壺，器型美、釉色清雅、價格也合理，但茶湯表現不如預期，也會讓我考量很久。相對的，茶湯表現得很好的一把壺，如果出水不好，重心偏離或是釉色並不適合在我的茶席上使用，我也會再三考慮。

在沖泡各種不同的茶時會怎麼選擇主泡器？

在初學茶藝時，手邊有的器具可能不多，倒是不用每一款茶都用不同的茶壺。但是我個人會特別把清香型茶葉和熟香型茶葉的壺分開，老茶、黑茶類也會另外使用不同的器具，一般而言，我會用燒結溫度高一些的壺泡清香型的茶葉，讓香氣更為清揚；燒結溫度低一點的壺泡熟香型的茶葉讓熟果韻味更為突顯。東方

選器選物（圖片來源／雲峰茶莊）

美人、碧螺春、包種、蜜香紅茶、紅玉紅茶等，這些需要稍降一些溫度的茶用瓷器蓋碗都很適合，壺泡也會有不同的風味，而老茶、黑茶我會喜歡用煮的，讓老茶、黑茶類的滋味更為綿長稠密，也不辜負了老茶用這麼長的時間等待被愛茶的人讚嘆的這一刻！

以上這些選器的概念，也並不是一定是鐵律，還是要看個人喜歡的口感，或是想要詮釋的茶湯風味。我曾經試過兩款茶，同時以瓷器、玻璃、紫砂壺、陶壺、柴燒壺五種材質共15把主泡器沖泡，並讓50人同時盲飲，結果非常兩極，不管是清香型或熟香型，都是茶湯最清香的與韻味最厚實的茶湯最多人喜愛，茶湯表現穩定中庸的，反而較少人選擇。

另外我也做過一項實驗，就是用20把厚薄不同的壺做實驗，一樣有陶壺、紫砂壺、瓷壺、玻璃壺、金屬壺五大類，注100度沸水後5分鐘內每一分鐘的溫度變化，發現從前認知的陶壺保溫

好，瓷壺玻璃壺散熱快的準則經過實驗後被推翻了，有一把陶壺，在注水後一分鐘內直接降了20度以上，五分鐘後只剩60餘度，反而是瓷壺、玻璃壺五分鐘後都還保持在80餘度，溫度一直保持在85度以上的是銀壺。當然這個實驗並不在於溫度保持如何會影響茶湯濃淡或好壞，只是希望經由實驗去了解每一把壺溫度變化，在泡茶時能有不同的對策。例如下次在使用這把厚的陶壺時，溫壺要久一點，用銀壺泡清香型的茶時，候湯時間短一些，經由練習及試驗，去找出自己最喜歡的口感，再誠心誠意的為茶客人沖泡，我想那就是最好喝的一杯茶！

在沖泡東方美人的時候，大部分的時間我都會挑選瓷器的蓋碗來詮釋。有前輩問過我，現今的茶藝老師都教學生用白瓷蓋碗沖泡東方美人，為什麼不能用紫砂壺來表現東方美人？於是我用將近100把紫砂壺去試同一款東方美人，其實也都能把東方美人

泥渡（圖片來源／茶小樓）

的特色泡得很好，尤其是一把我極少使用的段泥壺，完全出乎預料！蜜香與果韻都極為出色！

蓋碗表現出來的清甜或是紫砂壺泡出的熟果韻味，感知不同，各有巧妙！

剛學茶的時候也有前輩再三告誡，千萬別用銀壺泡焙火茶，但是最近，收到一把泡焙火茶非常棒的銀壺，完全顛覆了之前對銀壺泡焙火茶的印象！我想也許有一天會找到一把生鐵壺煮出來的水，泡碧螺春或是東方美人，一樣能泡出清爽香甜！

學茶的開始，我們可以依循老師或前輩們的心得分享，掏空自己去學習。等到能夠將泡茶的技巧掌握好了之後，便可以放下原有的規律，開放心胸去試試各種不同的可能，也許又發現了跟既定印象不同的驚喜！

選水

常見礦泉水品牌（圖片來源／茶小樓）

唐・陸羽《茶經》

其水，用山水上，江水中，井水下。《荈賦》所謂：水則岷方
之注，挹彼清流。其山水揀乳泉，石池慢流者上；其瀑湧湍
漱，勿食之，久食令人有頸疾，又多別流於山谷者，澄浸不
洩，自火天至霜降以前，或潛龍蓄毒於其間，飲者可決之，以
流其惡，使新泉涓涓然酌之，其江水取去人遠者，井取汲多
者。

南宋・王德遠《調燮錄》
水之宜茶者，以惠山石泉為第一，故士夫多使人往致之，市肆間亦以砂瓶盛貯售利者。

宋・徽宗《大觀茶論水》
水以清輕甘潔唯美。輕甘乃水之自然，獨為難得。古人品水，雖曰中泠惠山為上，然人相去之遠近，似不常得，但當取山泉之清潔者。其次，則井水之常汲者為可用。若江河之水，則魚鱉之腥，泥濘之污，雖輕甘無取。

　　由以上一些文獻得知，從唐代以來，古人對泡茶的用水也是很講究的，甚至據傳在北宋時對茶非常講究，能喝一口茶便知道茶是從何處得來、哪一年的茶。製程如何的《茶錄》作者蔡襄，有一次跟當時的文人蘇舜欽鬥茶，蔡襄用的是當時最高級的茶，他的點茶工夫又是一等一的好，蘇舜欽用的是比較普通的茶，鬥茶的結果，是蘇舜欽贏了，因為，蔡襄用的是惠山泉，而蘇舜欽用的是竹瀝水，所謂的竹瀝水，就是產自天臺山的泉水！

　　雖然是傳聞，但也由此可知泡茶時用的水是需要講究的，現代人當然不可能用雪水，或直取江河之水，或每次喝茶都先去名山取用山泉水。對於每天要喝茶，又離水源處遙遠的人來說還真不容易，甚至連用井水都有點困難！我覺得臺灣北部的自來水加過濾器，就能有不錯的水質，但有時候去異地泡茶，會為了茶湯的穩定度，選擇購買礦泉水來泡茶。

　　曾有機會跟同學，用不同廠牌的瓶裝水來盲測喝水及茶湯，有些瓶裝水試水時並不出色，但卻能將茶湯加分，有些則相反！

原本我們會期待，進口的冰川水或山泉水會讓茶湯表現最好，但盲測的結果，卻發現因為有些進口瓶裝水走船運，塑膠瓶經過航行，釋出味道，反而會影響茶湯！

臺灣有些地方的水很好，做成瓶裝水並不輸進口瓶裝水，而瓶裝水也有分酸鹼值，礦物值成分高低，軟硬度也有不同，鎂鈣含量配置不同，都可以經過沖泡測試，找出最適合泡茶的瓶裝水品項。目前宜蘭、埔里的瓶裝水、水世紀、波爾、統一都有生產不錯的瓶裝水，有一款加拿大的玻璃瓶冰川水也很出色！

至於純水，或逆滲透的水，都會讓茶湯淡薄沒有滋味，很難把茶的特色泡出來。最近很流行加鎂的水，確實會讓水值變軟，也會讓茶的苦澀程度降低許多，但我總覺得這樣喝茶好像少了一點滋味，另外公共區域的飲水機，因為會重複加熱，而且水質偏硬，水氧缺乏，飯店裏大鍋爐煮的熱水，會帶點廚房的氣味，都是我在泡茶或出茶席時很避免使用的水

泡茶三要素：
溫度、置茶量與候湯時間

裊裊輕煙（圖片來源／茶小樓，攝影／曾于芯）

　　剛開始學茶的時候，總是會很在意茶與水溫的相關性，譬如泡碧螺春的時候，一定要讓水溫降到80度，泡東方美人的時候一定要降到85度，紅茶則要90度，還會拿著溫度計去測水溫，再用冷熱水去調溫度，調到最後，泡茶變成一種有心理負擔的功課。

　　後來，我用自然降溫法。

　　譬如說，泡碧螺春時，我喜歡用玻璃茶碗，用上投法置茶，等茶葉緩緩舒展，再用茶湯匙舀出，就會喝到清甜的剛好的適口溫度的茶湯，若是用蓋碗，則是讓水煮沸後，先溫壺溫杯，等茶

春天一起喝茶（圖片來源／雲峰茶莊）

客人賞茶，才開始備茶、置茶、注水，這時候水溫通常是可以將碧螺春表現香氣清揚而豆香特色明顯。

至於東方美人，則是要看採摘的的葉面。如果是芽茶比重大，注重毫香，蜜香，我會用細流，緩慢注水，第一泡只環注茶碗壁，不直接沖水在茶葉上，讓水從碗壁流下，用這樣的方式的來達到降溫且不侵害芽茶的方式，讓嫩採的東方美人茶釋放出剛剛好的毫香花香和如蜜的甜美，第二泡之後再慢慢的往內圈環注，這樣東方美人就會很有層次的，從毫香、蜜香、花香、果香，優雅的展現，如果是採摘比較成熟的葉面，就可以環繞的方式注水，均勻的讓茶葉受熱就能喝到東方美人的蜜香和熟果香！

至於高山烏龍茶、凍頂烏龍茶、鐵觀音、武夷岩茶，我則喜歡用滾沸的熱水高沖低斟，高沖是希望能夠讓茶葉在熱水中均勻滾動、均勻受熱；低斟則是希望出湯時茶湯能保持溫度，且香氣能夠維持。

記得我去上製茶課時，同學們都會問製茶師傅，姜潤要幾個

小時？殺青要幾分鐘？烘茶要幾度？師傅都會笑笑地說看茶製茶啦！

　　這樣說來，泡茶也是如此，的確沒有一個鐵律，泡茶的三個要點，置茶量、溫度、時間，都是需要互相搭配的。置茶量高，候湯時間會減少（工夫茶除外），天氣冷熱變化，（天冷了浸泡時間要加長）空氣濕度（空氣濕度高，溫度要拉高），泡茶空間大小或是室內室外（在室外泡茶，茶湯濃度要高一些），茶葉是條索狀或是緊結型（一般來說條索狀的茶候湯時間要比緊結型茶葉短，目測的置茶量較高，溫度較低），即便是緊結型茶葉也有分清香型、熟香型、熟香焙火重或輕，就連採摘的細嫩或成熟，球型茶成型的顆粒大小或鬆緊，甚至是茶客們喝茶速度的快慢，人數的多寡、主泡器的厚薄材質，這些都會影響泡茶時的置茶量和候湯時間及溫度，實在無法給一個所謂的標準的規則，我們只能就茶的型態，先用一個概括的置茶量與水溫和浸泡時間，再去依照個人的口感及現場的狀況去調整，當然泡茶的經驗越多，會更快做出調整！

　　再回過頭回想當初對溫度時間堅持的掌控，其實也是泡茶基本功，這樣蹲馬步的功夫扎實了，之後再經由不斷的學習與練習，喝別人泡的茶，看別人的行茶儀軌，茶席美學也是一種學習，放下再學習，最後內化成自己能夠掌控自如的泡茶方式，採百花，釀自己的蜜！

茶的二三事

採百花，釀自己的蜜（圖片來源／茶小樓，攝影／胡瑞祥）

茶席

　　早期我們在泡茶的時候並不特別的加以擺設，只要茶具一擺，水燒開了就可以喝茶泡茶。但1980年代開始，茶藝館林立，1990年代茶會興盛，茶人們就開始把自己的美學及創意融入茶席上，有人喜歡寂侘安靜，有人喜歡創意新穎，有人喜歡時尚優雅，有人喜歡精簡樸實，也有些人喜歡熱鬧繁華，茶席的美學可能很難界定美不美、好不好，因為美，是一個那麼主觀的，我覺

得只要符合主題，相對應要泡的茶，茶席顏色不要太多以免讓人眼花撩亂，茶席元素不要太雜以免失焦，而這個席又能襯托茶人本身的氣質，茶人在他的席上是自在的，自信的，在行茶時能夠非常流暢，不會因為試圖讓茶具擺放大器而必須傾斜身體行茶，也不會因為希望茶席豐富而被阻擋行茶行徑，茶人在適合自己的茶席上神色自若，優雅自在，我認為那就是一席美的茶席，也是能讓人舒適的喝茶的茶席。

茶會

這些年，有很多茶文化團體，茶藝老師舉辦了很多有聲有色的茶會，不管是小巧的，簡單的以茶會友，或是大型的有主題性的茶會，也有以昂貴的老茶和比賽茶為主的頂級茶會，都非常精彩！本人有幸參與了一些茶會，在此略述個人所見，當然也讓初出習茶的朋友能夠概略的了解茶會，想到茶會，大家一定會想起李曙韻老師，若稱她讓茶會變成優雅精緻，凝聚人心的第一人，我想應該沒有人反對。這些年，她在北京深耕茶藝文化，依舊讓大家十分推崇！只是現在比較難參加她舉辦的茶會，我們可從她的得意門生在臺灣辦的茶會，一窺其風格；像是自如清庵的筱如老師，恆樂的玉英老師，CHIAO Tea的巧巧辦的茶會，都讓人印象非常深刻！

另外，臺灣茶藝大師解知章老師、小曼老師、呂禮臻老師、林谷芳老師、沈僥宜老師、陳金好老師、王介宏老師、劉若榛老師、杜幸蓉老師、黃權豪老師們的茶會，不管是優雅，閑靜或是侘寂，講究或是輕鬆，靜寂或是熱鬧，或是充滿創意、生命力，都是十分的精彩！

茶會不一定都是必須保持靜默，不能交談，只是在茶人注水

雙杯茶席（圖片來源／臺北茶聯臺北新茶藝故事之 II〈茶當下〉茶會，攝影／Duffy Liu）

候湯時，儘量不要打擾到茶人，況且茶人在專注泡茶的當下，真的美不可言！何妨在茶人行茶時欣賞茶人的行茶儀軌，等出湯奉茶後再閒談，這樣可以喝到一杯被專注、被尊重的茶湯，也感受到茶會用心營造的氛圍！

目前的茶會，幾乎都會有一個主題，像是無我茶會強調人人泡茶、人人奉茶、人人喝茶，讓每一個參與茶會的人都能為自己和別人泡一壺茶，推行茶的生活化。

泡茶師聯會曾經舉辦過在萬華剝皮寮的主題茶會，每位茶人都有一個獨立的空間，可以用不同的方式說自己的故事，當時有原住民展現阿里山的特色，有人是客家人用擂茶表現，有閩南人復刻父親的泡茶方式，有人是眷村長大，展示眷村生活的種種，當時得到很多的迴響，後來還有將茶會會場佈置成北京老茶館，

慈善茶會（圖片來源／臺北茶聯於淡水牧師樓舉辦的慈善茶會，攝影／Duffy Liu）

或是多種風格的茶藝展，都是很精彩的。

　　中華茶聯則是囊跨北中南高四區，每一區都會辦不同的主題茶會，如臺中的梅花茶會，在梅花盛開的時候上山，在梅樹下泡茶喝茶，非常的浪漫，臺南的府城夕照茶會，在古蹟裡泡茶喝茶賞夕照十分風雅，高雄輪船茶會，坐著輪船在船上賞景喝茶，別有一番風味，這些茶會每一年都是會員們注意的焦點，這幾年臺北區的茶會很多元，如慈善茶會，茶人們穿著國內設計師設計的優雅的旗袍和長袍，在古蹟園區泡茶，茶會不扣除成本，將門票所得全數捐給兒福聯盟，讓失溫的孩子們擁有小小的光亮，是茶界的一大美事！

　　筆者在擔任臺北市茶藝促進會理事一職期間舉辦的臺北新茶藝故事茶會系列Ⅰ〈松峹〉茶會，是廣邀各個茶空間的主理人、

茶農、製茶師、茶道具相關藝術家們，在松菸文創空無一物的會場，每一席有500公分見方的空間，將自己的空間美學及概念融入，整合成一個團結的茶文化茶會，而在故事茶會系列Ⅱ「茶當下」茶會，更是加入復刻歷史上各朝代的喝茶方式，讓賓客們除了看到時光席區傳統的茶席，喝

〈茶‧當下〉茶會三位總召（攝影／劉學昭）

串門子六周年感恩茶會〈為荷〉（攝影／黃由美）

呂禮臻老師的老茶會（圖片來源／茶花書樂茶會，攝影／劉學昭）

到復刻的煮茶、點茶、工夫茶，及歷史文獻上出現的茶品；也能在現代席看見每個茶相關產業的茶人空間故事，喝到各種現代工藝或名家藏茶，也是茶會的一種新的樣貌！

還有中華工夫茶協會理事長，滌煩茶寮主理人辦的一系列的無盡藏茶會，茶會的主題是以工夫茶為主體，茶會非常精緻，從用三種不同比例的炭火煮水，最適合的器物，最適合工夫泡的茶品，花藝或場景佈置，都是事事講究，面面俱到，處處關照，不管是室內或室外，都讓賓客的五感都感受到無一處不美！

當然，之前臺北書院的四季茶會，結合傳統戲曲及說書，每次參加都會更加了解傳統戲曲之美，中華茶學研究學會的貓空茶會100席讓更多人進入茶的世界，春鳴茶會在磚窯裡辦茶會，空大茶藝社的各式茶會都各有千秋，串門子沈僥宜老師的創意無限，他舉辦的茶會每一次都掀起最熱的討論，全白色的白色茶會，沒有白色以外的顏色出現；將竹子吊在挑高的天花板上，將竹影投射在整個場域的竹影茶會；為荷茶會則是到處都有荷花，荷葉漂浮在會場裡。

呂禮臻老師的茶會也常常一票難求，他總是大器的拿出各式各樣珍貴的好茶，他曾說很多的老茶他都捨不得賣，這樣有更多的人可以喝到，有幸在呂老師的茶會上喝到很多珍稀的老茶，每一款都讓參與茶會的人捨不得離開！

解知章老師有一場等待日出的茶會，所有人在日出前靜默等待，看照內心，在太陽露出第一道光芒那一霎那，茶人們在靜謐裏開始泡茶，萬籟俱寂，茶香漫漫。

近年來還有很多年輕一輩的茶藝師或空間主理人舉辦各種的茶會，像是阿里山甘澍Rain Tea的主理人洪崇倫辦的櫻花茶會、春櫻夜、遊園驚夢——石棹櫻之道，還拍成影片，在日本拿下國際觀光影像節最佳東亞影像獎，現在他的茶藝更打進了世界精

阿里山浪漫的春櫻茶會（圖片來源／甘澍、洪崇倫）

與國際時尚接軌的臺灣茶（圖片來源／甘澍，攝影／高德潤）

〈茶‧當下〉茶會自慢堂席（攝影／陳鶴仁）

品，讓更多的國家看見臺灣的茶藝之美！

　　另外還有暖煖私房辦的白色帳篷茶會；如織的絲秘之旅，之間的郵輪茶會，當然還有很多的茶藝師及茶文化團體一起在為臺灣茶文化努力著，受限文章字數，及我的寡聞，無法一一細數，若有疏漏之處還請包容見諒，在此也只能就這幾年參加的茶會做簡略的介紹，相信之後會有更多更具創意與更有意義的茶會，我也非常期待著！當然我也期盼著有更多的人來參加茶會，感受各種茶會帶來的不同氛圍！如果參加茶會後能對茶或茶文化有更深一層的認識與喜愛，那麼也不枉費了茶會主人的用心！

一杯讓你感動的茶湯

　　記得有一次，何老的大作泡壞了的茶湯新書分享會時，我問：「老師，我且不問您在哪兒喝過泡壞了的茶湯，（我怕他點名我）我想問您有沒有喝過印象非常深刻的茶湯，」他說他曾經吃到一個韭菜盒子，一口咬下去，眼淚就要流下來了，因為那是他想念很久的味道，如同母親做的韭菜盒子一樣的味道，當下我明白他怕這問題要回答得斟酌很久，把茶湯泡得好的高手很多，重要的是，不是茶湯多好喝，而是那一杯茶有沒有打動你。

　　也還記得當年全國泡茶比賽奪冠之後，我發文細訴著在比賽期間失去父親的痛，呂禮臻老師寫了長長的文鼓勵我，他告訴我，當他想他的父親時，就泡一壺鐵觀音，在心裡跟父親說說話，得到安定的力量，呂老師的溫暖，一直刻在我的心裡，金好老師在她兒子的喜宴上，設了喜茶，其中一款是她的父親健在時做的茶，老師說，這樣好像父親也開心地參加了這場喜宴，老實說，和父親喝過百百款的茶，他總是不管我泡什麼茶給他，他都安安靜靜的一杯接著一杯的喝，但我總是想找尋小時候和父親一起在小小的辦公室裡喝的那杯茶，再加上比賽後泡茶都會患得患失，每次泡茶都會反覆思索自己有沒有把茶泡好？有沒有凸顯茶的特色？有沒有文過飾非？詮釋的茶湯是否合宜？有一次，金好老師帶我們去山上找周渝老師喝茶，周渝老師席地而坐，隨手拿了壺和茶，看似隨意的泡茶，那茶湯卻立刻感動了我！記得那天

老師悠悠的說，泡茶喝茶要是隨意的，自由的，因為就是這樣隨意自由，喝茶就會是開心的！

後來我明白，喝茶越是日常，越是有味。把茶泡得好並不難，難得的是泡出一杯令人感動的茶湯，而感動別人之前要問能不能先讓自己被感動。

茶沏一室香，願您也在這滿室的茶香裏。

漫漫茶香（圖片來源／雲峰茶莊）

窺見茶葉烘焙
熱效應的奧秘

羅士凱 （農業委員會茶業改良場副研究員）
陳國任 （農業委員會茶業改良場前場長）

引子：與老茶師的對話

茶葉烘焙技術流傳已久，六大茶類中烏龍茶十分重視焙火，特別強調火候風味的特色茶如武夷岩茶、鐵觀音、凍頂烏龍及紅烏龍等，其它茶類綠茶、黃茶、白茶、紅茶及黑茶等，也都需要熱能將茶葉的水分焙乾，甚至需要使用熱效應增加一些茶葉風味。筆者近年實務研究茶葉烘焙，亦與許多有緣份的茶葉前輩探究焙茶的奧秘，留下記錄與讀者分享。

2020年與邱義良先生談凍頂烏龍烘焙

邱義良先生早期在臺北開設大吉利茶莊生意興隆，是凍頂茶區已故陳阿蹺先生的好友，經常和阿蹺師談茶及上山製茶，早期有一段時間阿蹺師的茶葉會先寄到他的店裡，再轉交其他茶行。邱先生退休後，就在家中自己利用焙籠焙茶，對焙茶有極深刻的認識。

羅：邱大哥，新茶品飲，兩者都有特殊風味，韻味足且久，很少市面有這種茶，輕焙火的平衡度很佳。這兩天喝您的黃旦烏鐵，很享受。我的茶樣今天寄出，有我烘焙的鹿農路線凍頂，有米香韻味，還有寄永康山茶紅茶，手上僅剩一些給您，還有臺茶22號金牌獎紅茶，以及高山原始林烏龍。

邱：哇！太好了！這兩天又有好茶喝了！我家中因妹妹昨天國外回來住我樓上14天居隔期，家中只有我在，不能太

自在外出，因為要替他們張羅一些食住的東西，太好了
有茶喝就不太無聊了！感恩！謝謝！

羅：分享，尤其是凍頂烏龍的米香韻味，最近比較有心得，
　　要130度的高溫才會產生明顯的米香味，前處理時間
　　長，韻味比較長。

邱：那是凍頂茶的特色，我這支較重火的老凍頂焙火也是用
　　130度和110度兩種溫度焙的，先用110度焙100分鐘，加
　　到130度焙3小時，回110度再焙2小時。不過每支茶不一
　　而足。放了五天第二次復火又焙了四小時110度和130度
　　交替才成。

羅：原來如此，我寄給您這款凍頂，最後從120度升到130
　　度，前處理時間長，茶湯變得很乾淨。

邱：茶湯乾淨是首要條件，重焙的凍頂只要有焙透會愈陳愈
　　好，也會陳年後再吐原香的茶味。

羅：原來如此，這非常重要。

邱：這幾天我比較了兩支茶民國95年和98年的都很特殊，以
　　前茶沒壓太緊焙火較透，放了很好的轉化，沒有用重
　　火，只是輕火焙透而已。

羅：焙透轉化時間很長，韻味出現不難，韻味悠長較難，利
　　用熱效應每10度增加反應速率數倍的原理，分配焙茶的
　　溫度時間。

邱：您有理論基礎太棒了，只要火氣不要沾死，溫度應用範圍很大。

羅：還待研究用科學儀器檢測、香氣、茶乾顏色、茶湯的內容物，這可能要花一些時間。

邱：哈！哈！您是學者和我們有不同的見解和思維是正確的，茶界也真需要有如您這樣的精神才有進步的空間！

羅：有研究基礎，可以把茶說的更明白，其他藝術人文層次，只有個人感受得到，很少能透過文字深刻表明。

邱：對！茶一直都停在那很深的無限空間，要有立論基礎精密的設定不容易呀！加油！但願能有所成！文章、風水、茶也要有刻劃的實質表現。

羅：最近正在學習香氣的分析，如果熟練，就可以有一些東西。星期一早上應該可以收到茶葉。

邱：謝謝！感恩！

羅：謝謝您的分享，再請您指教。

2020年與高雄郭三冠談凍頂烏龍烘焙

郭三冠是高雄老茶行，專門經營臺灣烏龍焙火茶，老板為人豪邁健談，知曉早期茶葉典故，他所烘焙滿意的茶自稱禪茶。他說焙茶不能看溫度，溫度表要蓋起來，只能用聞氣味決定；茶葉久放不會回青回澀，茶葉仍是乾的，才算完成烘焙，方能入甕存放；春茶要買第一天採的一心二葉的才好；焙火茶須有香、甘、滑、重、穩的特質。

2020年與張崑林先生談鐵觀音烘焙

指南茶莊的張崑林先生世居木柵鐵觀音茶區，傳承祖輩鐵觀音茶製程，並精益求精，自種自製自焙鐵觀音茶，曾獲得數次木

柵農會鐵觀音評鑑特等獎，筆者曾向他請益鐵觀音茶的烘焙，茲記錄如下。

張：比賽茶我大概都是這個溫度。

羅：太感謝了，我平常最高115度，主要在95度和105度之間。

張：95度是做清為主，110度是主要溫度。

羅：110度作為熟化的溫度嗎?

張：對，鐵觀音是否能長時間擺放，就是靠110度的溫度。

羅：我一般會回溫到80度，再向上烘，會比較清，但也比較花時間。

張：鐵觀音後加高溫容易咬火，為了茶好，低溫烘清也沒辦法。

羅：現我也漸漸了解高溫表現不見得理想，偶爾會拉到130度拉揚香。

張：條狀類溫度80度可以，但是鐵觀音做清要90度以上，不然烘不透。羅兄，上面溫度表，記得分3階段烘焙噢。

羅：了解，我會保留您的烘焙法，不會外流。

張：外流沒關係，因為那是適合我的製作方法，哈哈哈。

羅：畢竟是您的心血結晶。

2021年與福壽山製茶廠陳志忠先生談茶葉烘焙

陳志忠先生是福壽山製茶廠創辦人之一，從茶園栽培、製茶到焙茶鑽研很深，烘焙茶葉自成一套理論，焙茶經典有茶魂、茶悅、金剛、滌塵靜心、茶禪、頂級黑金等。茲記錄與他對談的重要內容。

茶葉烘焙收水可以分葉層，低溫收芽葉、中溫收中葉、中高溫收成熟葉的水，茶葉水收乾茶湯才會乾淨。

烘焙完成的茶必需有骨、有肉、有靈魂，有骨是一氣貫通的骨感，有肉是茶湯的豐腴滋味，有靈魂是能產生心靈感應的茶湯。

2022年與硬派茶師曹鼎中先生談焙茶

　　曹鼎中先生以硬派茶師自稱，數年間在大陸武夷山、藏區製茶，觀察當地製茶手法以及傳授自身製茶法，在武夷岩茶製茶及烘焙頗有心得，對茶葉知識打破砂鍋問到底的研究精神，使他的茶葉知識技術值得參考學習。

　　茶葉嫩採的風氣使茶葉烘焙較為困難，應該採較為開面的茶菁製茶，方適合烘焙。

　　武夷岩茶製作十分耗工，浪菁次數5-7次走水充足發酵適當，方能得到適合烘焙的岩茶毛茶。

　　無論如何烘焙不能讓成品茶失去天然優雅的香氣，也就是烘焙不能過度，必須點到為止、適可而止。

　　另一種情況是為了修飾茶葉，達到焦糖香濃稠，適合飲用。

　　烘焙運用上面須視乾茶的條件，施以適當的烘焙方法，切勿為烘焙而烘焙，失去花香徒增火味而已。

2015年與張清福先生談炭焙

　　張清福先生隱居石碇小格頭文山分場附近，製茶工夫了得，早年曾在知名炭焙茶廠擔任學徒學習炭焙，後來於自家炭焙文山包種茶及高山茶，每年過梅雨季後及秋季天氣較乾燥時，自己打炭起火焙茶連續約12天，他說跟他學炭焙的人，因為太辛苦都跑光光。筆者曾拜訪他詳細記錄炭焙茶的過程，茲簡錄之。

　　炭焙要靠炭灰控制火溫，每隔一段時間要用刮刀將火灰刮到適合厚度，以調升火溫。

一個炭焙坑要配三個竹籠，每20分鐘換一個竹籠的茶，茶葉溫度降低後才能再上坑，這樣茶香會保留住，而且較不會有雜味。

竹籠翻茶要講究，上下翻動要配合手勢方能達到均勻，不然茶葉容易有雜味。

晚上需休息時，就將火灰留厚一些，溫度降低作炖焙。

茶葉焙好時，用聞的就知道了，不用試喝。

2020年與建福茶莊杜春明先生談炭焙

杜春明先生半生傾盡心力在製茶焙茶，創立建福茶莊擁有許多炭焙茶的粉絲，親自拜訪杜先生發現用心炭焙茶的體現，炭焙爐24小時不間斷，堅持炭焙到自己滿意為止，一款茶多次完成有時長達數年，研究炭焙茶時曾經拜託杜先生烘焙一款重發酵茶，並趁機向他請益炭焙的道理。

羅：請問中焙，幾個小時呢？

杜：共焙5次，總共大約80~90個鐘頭。

羅：很棒的表現。

杜：要到重焙可能還要再50個鐘頭，因為要持續低溫去炖，使用高溫的話恐怕會炭化，那就前功盡棄了。

羅：太棒了，中焙也是用炖的嗎？

杜：當然，摸茶渣就知道，炖得很爛，真的可以吃。有一茶友說，她泡完後連茶渣一起吃掉。

羅：哈哈哈，我可以。大開眼界！

杜：其實膠質感是來自炖，所有食物都一樣。

羅：真是神奇的道理。

杜：有啊，比如最常吃到的炖大白菜。

羅：炖，需要有水氣嗎？

杜：食物是靠蒸氣，茶是依靠空氣中的水分子，太高的話氣息混濁、低的話是比較清淨，但長時間容易木質化。

羅：是是是。

杜：所以我們隨時都在注意焙茶室的濕度。

羅：學問太大了。

杜：這些都不是什麼秘方，但它就是很多知名焙茶師的秘密。

羅：我焙茶空間都弄得很乾。

杜：我所遇到的知名焙茶大師，都不給看焙茶室，更不讓看爐子，也不多談他茶是怎麼焙的。所以這門功夫很難延續，根本無法推廣。

羅：神秘，是吃飯的功夫。

2020年於九壺堂與詹勛華先生談焙茶

詹先生是臺北公認的焙茶大家，創立的九壺堂供應自家炭焙茶，對茶葉理解極深，思想與藝術美學結合，茲將請益筆記羅列如下。

茶的骨架如線穿銅錢，一氣貫穿。

漾漾得名於此茶品飲如湖水盪漾。

習茶者善，因精益求精。

焙火茶葉開封後，將袋子空氣擠出再夾緊，為收藏法。

老子道德經，道家講後發先至，即思想先至，學焙茶思想很重要。

苦中帶香不致寂寞也可以欣賞。

奇蘭為九壺堂入門款，烘焙炭火較旺故得二味，玄米味及花香味。

火烘托香而不作主角。

茶葉烘焙香氣可於茶業改良場風味輪索驥

茶葉為何要烘焙

茶葉作為一種商品除了要求外型美觀之外還要講究色香味，一般茶葉採摘之後經過各種製造過程所生產的茶葉稱作毛茶或粗製茶，需要經過精製才能達到商品的要求，要產製色香味行俱佳的優質茶葉，除了要有良好的茶菁原料及製茶技術外，茶葉的烘焙也可改善香味品質。茶葉烘焙理由如下：

一、去菁、去雜、去水分

茶葉剛製作完成稱為毛茶，毛茶含水份比較高，茶廠在初製完成後，通常以乾燥機進行乾燥，乾燥機分為甲種和乙種，甲種乾燥機可以連續進行較大量的烘乾作業，不過乾燥後毛茶水分通常仍有5-6%，有些茶廠會為客人乾燥較完整，達3%以下，使茶葉零售茶行可以直接銷售給顧客。

通常毛茶要長久保存不易變質，需要進一步去除水份，含水量降低有助於茶葉的保鮮及保質，若含水量較高時，水份與氧氣加速氧化作用，長期下來使茶葉中的脂質產生油耗味。

走水焙，毛茶剛製作完成，茶葉中存在青葉醇等菁味化學物質，利用適當的溫度烘焙，可以去除菁味。菁味物質可能與脂質（Ho et al., 2015）相關，所以帶菁味的茶陳放氧化容易產生油耗味。

製作發酵完整的茶，即使是文山包種茶，亦不容易產生油耗味，筆者曾有一次將石碇頭等的包種茶，開封後隨意夾住開口，

放置2年後，仍可以聞到花香而幾乎沒有油耗味。

　　高山茶進到茶行後，茶行為了為保有高山茶香氣(山頭氣)，會用較低溫走水焙，烘箱大約用65℃的溫度，以較長時間將水分排除，並保留山頭氣，走水焙時間在2-4小時。

二、轉化香氣

　　茶葉的香氣從毛茶開始，可以利用熱效應產生變化，將某些茶葉的香氣物質，轉化成另一種香氣。比方蜜香茶，如貴妃茶、蜜香紅茶，若著蜒程度不高，可以利用烘焙將特殊蜜甜香烘焙出來，凍頂貴妃茶即是利用著蜒的茶葉，較深的烘焙程度，製作出來。東部瑞穗的蜜香紅茶利用中溫烘焙亦可以產生甜香，使蜜味更明顯。焙香型烏龍茶利用熱效應可轉化出不同層次的果香、花香以及韻味。

三、產生地理環境特色

　　不同地區的土壤礦物元素以及茶葉生產環境不同，就如同武夷岩茶，每個地理的味道不同，在輕發酵時，地理環境的影響不明顯，茶葉重焙火則地理條件的特色就會變得很鮮明。不同的肥份條件亦會影響地理的味道，一段時間不施用肥料時，當地茶菁製成的茶葉，容易反應土地的特色味道。

四、增加焙火程度

對茶葉的焙火程度，有人說凍頂茶是三分火，也說是六分火。傳統烏龍茶如凍頂或鐵觀音茶，焙火程度較高耐存放。早期真空包裝袋尚未出現時，經常用紙包覆茶葉，因為要耐存放，因此茶葉烘焙接近炭化，接近炭化的茶葉茶湯清透，但如果烘焙稍不適當，即會出現澀味。

烘焙程度的表示，業界通常稱作幾分火，然而大家共識不同，不易界定。烘焙程度界定，如果以十分法，一分是輕、三分是輕中、五分是中、七分是重、九分是極重。一分保留花香、三分進入花香果香焙火香並存、五分花香果香弱化焙火香顯明、七分以焙火香為主、九分接近炭化味道，將來以科學角度評定烘焙程度將是研究重點。

決定焙火程度依消費市場導向，茶葉應焙火至怎樣的程度（火候），即應採幾度烘焙？烘焙時間多久？基本上很難有一定論，應取決於消費市場之嗜好趨向，再決定焙火程度會是最佳選擇。

因此茶葉烘焙精製作業具有下列目的：

1. 降低茶葉含水量：達含水量3％到5％，防止儲藏期間品質劣變，延長儲藏壽命。
2. 藉烘焙去除初製茶菁味及其他雜味，可改善茶葉品質。
3. 食品烘焙的梅納（maillard）反應，胺基酸與還原醣加溫引起化學變化，產生茶葉烘焙特性之香氣和滋味形成色香味的改變。

各種茶葉之烘焙方法，操作時宜隨時取樣作品質之鑑定，務必使各種茶葉發揮其特性，並設法改善或彌補其缺點，不但可使

茶葉品質提高，並能迎合消費者之口味，提供茶葉市場更多的選擇，因此烘焙具備了下列特點：

1. 烘焙仍為目前現行改善或去除包種茶初製茶普遍帶菁臭味和不良雜味的最為有效且經濟簡易實用之方法，烘焙乃成為半球型包種茶產製的必要加工步驟。

2. 除了藉包裝（真空或充氮等無氧包裝）及低溫冷藏延長茶葉儲藏壽命之外，烘焙為一有效延長茶葉儲藏壽命之重要方法與手段。

3. 因應茶葉消費市場對各種不同口味（焙火程度）之需求，各種焙火程度之茶類，可以提供消費者更多元化口味之選擇。

4. 具烘焙風味之區域性特色茶，尤其如典型之凍頂烏龍茶及鐵觀音茶為其必要特徵，亦為市場需求，因此後續之烘焙加工步驟乃為必要過程，否則失去該種茶之特色。

5. 改善或去除成茶儲藏後品質劣變之缺點，尤其如陳味、油耗味及儲藏臭和其它異味等，再烘焙為一重要方法。

蜜香貴妃茶，茶乾緊結
呈暗褐或黑褐色

蜜香貴妃茶，茶湯澄黃
至橙紅色

蜜香貴妃茶，葉底呈鱔魚皮色

茶葉烘焙與乾燥的不同

　　烘焙茶葉的目的有兩個，第一點為降低茶葉水分含量，以防止茶葉劣化變質，另一個目的為賦予茶葉特殊的香氣，以提高香味品質，簡言之烘焙的目的在去菁去雜去水分，改變茶葉香氣。乾燥的目的只有一個，即是在不改變茶葉的色香味前提下，將茶葉的水分減少至理想百分比以下。

　　乾燥可分為初乾及再乾，初乾經常使用甲種或乙種乾燥機，再乾及烘焙經常使用箱式烘焙機。箱式烘焙機有一個好處，可以讓外在的空氣進入，帶入水分給茶葉，使茶葉不至焦化而耐烘焙。不過烘焙有二個情況要考慮，一是在烘箱溫度低於水分蒸發點100℃，茶葉較耐烘焙，因為茶葉留藏部份水分。二是在高溫120℃以上，因為茶葉水分快速流失，外來的水分已補不足失去的水分，所以要採用另一個方法，關小或關閉風門，減少熱風將水分帶走的影響，這個動作風險在於如果茶葉含水率較高，在烘焙箱內形成悶蒸，長時間反而會使茶葉帶有悶味。茶葉烘焙時間取決於茶葉含水程度，尤其是結合水留存很重要，一旦失去結合水，茶葉保護層就會消失，使茶葉產生焦化，劣化風味，因此焙香型烏龍茶烘焙經常需要間隔幾天，使茶葉水分恢復平衡，再進行下一段烘焙。

烘焙的熱效應有那些

梅納反應

梅納反應（Maillard reaction）或稱美拉德反應，是法國化學家Louis Camille Maillard，於1912年發現的一種非酵素褐變反應，是焙烤類食物色香主要來源。在此反應中，還原醣類與胺基化合物（胺基酸、肽、胺、蛋白質）經過縮合、聚合反應後，最後形成結構複雜高分子聚合物-類黑精（melanoidin）（韓等，2019）。

梅納反應過程可分為三階段：1.初級反應階段，胺基與還原型單醣或多醣發生縮合加成反應，生成初級反應物；2.中間反應階段，初級反應物經脫水、裂解、縮合等反應後生長中間反應物；3.最終反應階段，形成大分子類黑精（戚繁，2020）。以上三個階段生成不同香氣物質，如醛、酮、呋喃（furans）、吡嗪（pyrazine）、吡咯（pyrrole）、吡喃（pyrans）等，產生與酵素反應不同的花果香或焙烤香氣。

梅納反應在20-25℃以上就會微量發生（Benzing-Purdie et al., 1983），溫度愈高，反應速率愈快，每升高10℃反應速率會倍數增加（王等，2019），臺灣烏龍茶烘焙溫度通常在60℃-130℃之間，武夷岩茶烘焙溫度有時可到150℃。梅納反應速率隨pH值升高而提高，不同酸鹼性條件下生成物質亦會不同，是十分複雜的反應（戚繁，2020）。

研究人員模擬茶葉中胺基酸成份如苯丙胺酸、麩胺酸、精胺酸、白胺酸、天冬胺酸等，組合其它茶葉中葡萄糖、阿拉伯糖、澱粉、蔗糖以及纖維素成分進行溫度試驗比較，80-85℃加熱60分鐘或以110℃加熱30分鐘，即會出現濃甜香氣，若無胺基酸參與，則甜香不明顯（蕭等，1988）。香莢蘭發酵液加熱於90℃-120℃不同溫度，以100℃出現的香氣最豐富（劉等，2020）。研究人員在武夷岩茶水仙和肉桂烘焙前後香氣比較中，發現茶葉增加了梅納反應形成的吡嗪類的果仁香、苯甲醛的苦杏仁味、苯乙醛的玫瑰花香、葵醛的花果香和2-庚酮的藥香果香等（張等，2017）。梅納反應受反應物濃度、溫度、反應時間、酸鹼度等影響，有研究人員認為不宜持續高溫烘焙茶葉，導致損耗過多胺基酸和醣類，產生過多類黑精，使香氣組成失去平衡，有損茶葉品質。

焦糖化反應

在僅有醣類沒有胺基化合物同時存在時，在少水及高溫環境下，最終聚合成黑褐色的焦糖，茶葉烘焙溫度超過130℃較容易產生焦糖化反應（蕭等，1988），輕微的焦糖化可產生令人愉悅的焦糖味，過多焦糖化則會產生苦味及焦味。茶葉長時間烘焙，過度乾燥時，經常會產生不愉悅的苦味，應注意茶葉水分散失情況，避免過度乾燥產生苦味。

降解反應

茶葉中香氣前驅物類胡蘿蔔素，可藉由酵素促氧化及非酵素促氧化（熱裂解、光氧化）參與茶葉重要香氣形成，酵素促反應可產生玫瑰香的β-大馬烯酮、紫羅蘭香的β-紫羅蘭酮，非酵素促氧化降解產生具玫瑰和橙花香氣的橙花叔醇，和花香味的α-法

呢烯等（陳等，2019；林與陳，2013），由此可知烘焙亦可使前驅物降解產生香氣。

中興大學研究指出，茶葉反覆烘焙沒食子酸含量提升，推測是帶沒食子酸結構的兒茶素分子於烘焙裂解產生，而新產生楊梅黃酮、檞皮素和山奈酚，可能由黃酮醇配糖體於烘焙時去醣降解形成（鍾與曾，2014）。

物質受熱揮發

除了水分之外，烘焙熱能使茶葉低沸點青味物質揮發，其它揮發性物質或香氣也會受熱揮發減少（黃與孫，2015）。武夷岩茶中水仙和肉桂在焙火時，具青草氣的青葉醇會減少，甜香的苯甲醇、玫瑰花香的苯乙醇焙火一段時間會消失（張等，2017）。在長時間高溫烘焙茶葉時，多數的花果香濃度會降低，而梅納反應香氣會增加。如何保留較多初始茶葉香氣，並增加梅納反應香氣，使香氣豐富有層次，有賴烘焙技術與經驗。

咖啡因是茶葉中非常重要的滋味物質，占茶乾重量2%-5%，高溫烘焙時，常可見白色絮狀物從出風口飛出，即為咖啡因。咖啡因含有結晶水，約100℃時開始失去結晶水發生昇華（李等，2017），溫度高昇華愈快，出風口遇到低溫空氣即結合成絮狀物。茶葉因熱昇華失去少量咖啡因，多少會影響一些味覺。

烘焙對茶葉香氣的變化：
菁香：開始烘焙茶葉會先釋放出低沸點的青草香。
清香：青草香釋放完後，花香較為明顯。
蜜香：梅納反應初級產生的蜜甜香。
熟香：烘焙產生熟茶香味。

炒米香：梅納反應產生的呋喃、吡嗪、吡咯、吡喃類香氣。
火候香：間歇多次烘焙後，轉化出的香氣以及韻味。
焦香：輕微的焦糖化反應香氣。

　　臺灣茶的優勢在於豐富多變的香氣及甘醇滋味，茶是活的，在製造及儲存期間香氣、滋味持續在變。輕發酵茶要清香非菁香，發酵不足、炒菁不足的菁香容易變，焙火時不易入火轉化，殺菁時機要捉香，香氣不足的用焙火來提高香氣。香氣變化：菁香—清香—蜜香—熟香—炒米香—火候香—焦香。炒米香至火香靠梅納反應（還原醣與胺基酸在高溫時結合），焦糖香是焦糖化作用（糖直接熬就有焦糖香）。

　　烘焙對茶葉兒茶素與茶湯品質的影響，根據研究烘焙對武夷岩茶水仙茶影響，兒茶素類含量隨烘焙次數增加而減少，而茶葉中酯型兒茶素中的EGCG與ECG含量，對滋味品質具有負相關（李等，2016），即利用烘焙可降低酯型兒茶素的含量，可能有助於茶湯滋味。

烘焙對茶葉色澤的變化：
翠綠或墨綠：未烘焙或初始烘焙，葉綠素呈現顏色。
暗綠：較高溫烘焙時顏色轉暗，葉綠素脫鎂。
褐綠：高溫一段時間，茶葉開始轉褐色，類黑精顯色。
暗褐：高溫時間長，茶葉綠色大量消退。
黑褐：梅納最終反應產生類黑精為主要呈色。

茶乾翠綠

茶乾暗綠

茶乾褐綠

茶乾暗褐

茶乾黑褐

茶葉色澤來源主要來自葉綠素，因烘焙過程因溫度而改變。80℃差別小、100℃光澤消失、120℃烘焙2- 4小時變暗綠、葉底還能全開，140℃ 2小時變暗褐、葉底半開。

除了香氣的色澤的變化之外，還包含了因烘焙而產生下列的熱效應：

1. 水分含量隨著熱處理程度之增加而減少。
2. 多酚類及可溶性固形物含量烘焙初期則較無變化（李等，2016）。
3. 還原醣及胺基酸之含量，因熱效應及進行梅納反應而逐漸減少。
4. 總有機酸含量隨熱處理程度之加深而漸次增加。
5. 茶湯水色則因熱處理而呈現由淡轉深之趨勢。

綜合以上因烘焙熱效應而產生的變化，進而影響茶葉品質：
1. 茶葉色澤：變褐、變黑
2. 茶湯水色：轉為暗褐色
3. 香氣：花香味減少、烘焙味增加
4. 滋味：苦澀減少、鮮爽度減少、茶湯變酸
5. 烘焙對茶葉化學成分的影響，咖啡因、兒茶素類減少，胺基酸、醣類減少，pH下降，沒食子酸增加。

茶葉烘焙器具介紹

　　茶葉烘焙器具的熱效能分為熱對流、熱傳導以及熱輻射等。傳統炭焙就是具有熱輻射效應加上熱傳導功能，茶葉烘焙熱能穿透性較足。木炭燃燒時會放射出遠紅外線，以往炭焙使用木炭包括龍眼炭、相思炭等等，使用龍眼炭烘焙出來茶葉較為圓潤甜水，使用相思木炭烘焙出來茶葉較具有陽剛特性。在木炭烘焙以往都要使用到焙茶坑。要烘焙木炭時要先將木炭敲碎，完整鋪滿避免有空隙產生。在開始起炭火時，會將稻殼放在木炭上面起火燃燒之後。火會逐漸引到木炭上面，開始烘焙的時候，因為木炭含有些許水分，所以會有一些木醋味蒸氣產生，不適合烘焙高級

利用炭火引燃稻殼及底層木炭

炭焙坑上置5斤焙籠

炭焙茶葉留一透氣孔使熱能上下均勻

茶葉，一般都是將比較次級茶或茶梗先做烘焙，等到水氣散發完比較穩定，大約在一兩天後就可以正式開始烘焙高級茶葉。包種茶遠紅外線吸收波段為3.42-9.52μm（微米），以遠紅外線輔助焙茶可以縮短烘焙時間，改善茶葉香味品質（徐等，1998），炭焙包種茶以龍眼炭烘焙品質較佳。

　　傳統炭焙法優點是具有木炭烘焙特殊風味品質，烘焙熱源為燃燒木炭，利用熱輻射以及熱傳導烘焙茶葉。缺點是耗時繁雜需要注意火溫，時常需要翻動茶葉均勻受熱，炭火持續燃燒焙茶工作時間長，溫度乃利用炭灰厚薄控制不易操作，茶末掉落燃燒產生油煙焦味，一籠5-7斤茶葉，較需要專業經驗。製作良好的炭焙茶，會帶有圓潤甘甜的風味。筆者曾聽聞臺北焙茶師詹勛華形容，喝炭焙茶就像聽黑膠唱片，具有渾厚美感，而電焙茶就像CD唱片，乾淨稍嫌單薄。

　　箱式烘焙機的優點是效率高可大量烘焙，溫度控制精準可定時，省時省力較易上手，茶葉烘焙一次可以40-80臺斤，為目前茶

箱式焙茶機為主要烘焙茶葉的器具（右）

電焙籠（曹鼎中攝）

無火炭焙機以不足燃點溫度加熱木炭，放射遠紅外線取代燃燒

葉烘焙主流器具；缺點是烘焙熱源為電熱缺少天然遠紅外線，熱源是利用熱對流以及熱傳導。箱式烘焙機的使用，風門控制十分重要，風門包括了入風口以及出風口，入風口開能讓空氣進入烘焙機，將外部空氣中水氣帶入烘焙機內部，出風口是排放空氣，包括了茶葉香氣以及菁味、雜味等等。

　　另一種常見焙茶器具是電焙籠，電焙籠是利用電熱絲底部加熱，上方以竹製焙籠放置茶葉烘焙，優點是不需像炭焙無日無夜地焙茶，較容易控制時間及溫度，利用電熱絲熱輻射及熱傳導；缺點是需經常翻動茶葉使均勻受熱，一籠5-7斤茶葉量，為目前尚常見焙茶方法。

　　茶業改良場近年開發無火炭焙機，綜合電焙籠及炭焙優點，係利用不足燃點的溫度，使木炭受熱放出輻射熱及遠紅外線原理，取代目前燃燒木炭烘焙技術，可增加烘焙茶葉甘甜度及香氣純淨度，同時可控制溫度及不產生炭煙。感官品評試驗顯示，無火炭焙機烘焙的茶葉較為甘甜，且存放6個月後亦不易有陳味，本技術已經獲得中華民國新型專利第M486952號。

茶葉發酵度與熱效應的關係

　　茶葉發酵度與烘焙的關係：茶葉可以分為不發酵，部分發酵以及完全發酵。烏龍茶發酵度較高的茶葉，比較適合烘焙，選擇適合烘焙的茶葉葉片鑲有紅邊比較適合，包括凍頂烏龍茶、鐵觀音以及紅烏龍，都是屬於部分發酵茶。烘焙度比較高的武夷岩茶應該是比較傳統的代表，另外如香港重焙鐵觀音等亦很知名。一般比較適合烘焙的茶葉屬於小葉種，適合製作烏龍茶，發酵與萎凋有莫大關係，萎凋適當透過合宜攪拌，可以讓茶葉發酵度提高，進而讓茶葉適合烘焙，因此如何判斷茶葉發酵度是十分重要。

　　發酵度與烘焙溫度的關係，這裡所指的溫度是指在這個範圍內的極限，可能產生較佳風味，總結經驗，綠茶在90℃以下，文山包種茶在95℃以下，高山烏龍茶在105℃以下，凍頂烏龍茶在130℃以下，鐵觀音在130℃以下，紅烏龍則在120到125 ℃以下，紅茶則視發酵完整性和烘焙目的，通常不超過100℃。

　　茶葉製茶萎凋攪拌時間會影響茶葉發酵度，進而影響茶葉烘焙品質，如果攪拌時間在20分鐘以內，烘焙茶葉品質較不易提升，且易會帶有菁味，攪拌時間30分鐘以上較適合烘焙。茶湯滋味也是以攪拌程度較高品質較佳。

　　看菁做茶，看茶焙茶，一般高品質清香茶，不宜採高溫長時間烘焙，寧可採低溫短時間烘焙，以保留高品質茶原香為原則，即以去除不良菁臭味或雜味為首要。反之，中次級茶除了可藉烘

焙去除不良風味外，亦可藉烘焙衍生怡人的焙火香味，增進中次級茶之香味品質，因此中次級茶可行較高溫度和長時間烘焙。高品質的中或重發酵茶，則可利用烘焙產生特色香氣及韻味，如凍頂烏龍茶、木柵鐵觀音、臺東紅烏龍等。

茶菁萎凋程度愈重，發酵度愈易提升

浪菁機攪拌時間與發酵度有關

適度萎凋與攪拌有助於烏龍茶茶菁發酵

臺灣三大焙香型烏龍茶——
凍頂烏龍茶、鐵觀音、紅烏龍與烘焙

　　凍頂烏龍茶為南投縣鹿谷鄉發源之特色茶,歷經時代演變,已成為臺灣經典焙火茶,首重滋味及香氣,茶葉發酵充足。鹿谷鄉農會之凍頂烏龍茶、焙火溫度可達125℃上下5℃之間、發酵足、花果香、具韻味、鮮活度高,無燥氣感,以土層深厚之茶園茶菁條件佳,具有甘甜、雅緻、具烏龍焙火韻味、鮮活醇稠之特色。

　　A級:甘甜、具烏龍韻味、熟花果香、鮮活醇稠。

　　B級:焙火略不足,具發酵香、醇厚度略減。

　　C級:香氣略薄、醇厚感較減、焙火較不足或火高。

　　D級:菁、雜、澀、淡、火高、火焦、無韻味。

　　南投縣竹山鎮農會亦舉辦凍頂烏龍茶評鑑,特色為焙火程度較高、具有甘甜濃稠之特色。

　　A級:甘甜、具韻味、熟花果香、茶湯濃稠。

　　B級:焙火略不足,略具發酵香、醇厚度略減。

　　C級:香氣略薄、醇厚感較減、焙火較不足或稍欠韻味。

　　D級:菁、雜、澀、淡、火高、火焦、無韻味。

　　木柵鐵觀音茶,為日治時期木柵地區張迺妙及張迺乾二位茶師,自大陸安溪縣引進鐵觀音茶種植於木柵指南山附近,特有的熱團揉工藝使茶葉帶有弱果酸味,香氣濃郁深沈,滋味醇厚。

凍頂烏龍茶乾緊結

凍頂烏龍葉底呈鱔魚皮色

凍頂烏龍茶葉底開展

鐵觀音茶乾烏黑呈半球型

鐵觀音茶湯清透

鐵觀音葉底開展

木柵農會鐵觀音茶，以韻味見長，焙火程度配合鮮活韻味的產生，火溫最高130℃，要求焙足、焙透、韻味悠長，具有觀音韻、熟果香、甘甜濃稠。

　　A級：焙足焙透、茶湯甘甜濃稠、具觀音韻或果香韻味悠長。

　　B級：焙火略不足，略具發酵香、醇厚度略減。

　　C級：香氣略薄、醇厚感較減、焙火較不足或稍欠韻味。

　　D級：菁、雜、澀、淡、火高、火焦、無韻味。

　　紅烏龍茶為2008年茶業改良場臺東分場研創，結合烏龍茶與紅茶加工特點以及品質特色，發酵程度為烏龍茶中最高，紅烏龍現已成為臺東縣茶葉代名詞。

　　鹿野特色紅烏龍茶，使用小葉種茶菁製作，不區分茶樹品種及機採手採，以烏龍茶結合紅茶製程，經過日光萎凋、室內靜置攪拌、揉捻、補足發酵、炒菁、初乾、團揉、烘焙等程序，為烏龍茶中發酵最重者，屬中度焙火，火溫最高約120℃，具有花果香、甘甜滑潤、具有韻味之特色。

　　A級：花果香、蜜香、具韻味、發酵及烘焙足、茶湯琥珀色，甘醇細甜。

　　B級：花果香、醇厚度略減、滋味醇和甘甜。

　　C級：發酵略不足、略帶青味、焙火較不足或稍欠韻味，滋味醇和。

　　D級：菁、雜、澀、淡、焦、酸。

紅烏龍茶乾緊結顆粒較小

紅烏龍茶湯呈琥珀色

紅烏龍葉底呈紅褐色

焙香型烏龍茶風味與韻味的
形成因子

　　茶葉風味＝茶樹品種＋風土環境＋製茶工藝＋陳化時間。

　　茶葉風味來自茶菁中化學物質加上氧化酵素催化產生，茶菁中風味物質與茶樹品種以及風土環境有關，每個茶樹品種含有風味物質不盡相同，造就不同香氣以及味道，如青心烏龍和臺茶12號金萱製成烏龍茶，就有出現蘭花香或奶香的不同，在不同地理環境下，亦會出現風味以及餘韻不同。製茶工藝對風味影響，來自於茶類製作選擇，六大茶類各有風味，並非只有烏龍茶能烘焙，但烘焙出來風味優劣以及轉化香氣滋味的平衡感，必須在烘焙前考慮清楚。

　　茶葉陳化是指茶葉經時間氧化，產生氧化後的風味，一般茶葉在製作包裝完成後，交付到消費者手上，應即時在最佳賞味期前，飲用完畢，避免產生陳味。近數十年演變，茶葉陳化味道亦開始得到欣賞，有意識地將茶葉陳放以得到轉化風味。未經烘焙的茶葉，陳放轉化因風味物質較豐富，產生較多變化。而烘焙後茶葉，視烘焙程度不同，而有不同風味，烘焙熟度愈高茶葉變化愈少，愈接近陳放前品質。

　　武夷岩茶焙火，依據不同品種與發酵程度，焙火時間溫度不同，可分為輕火、中火和足火等，香氣因之不同。輕火的武夷岩茶香氣清新幽雅，滋味鮮爽，具有品種特色香氣。中火的武夷岩茶香氣濃郁、花果香顯明，具特色韻味；足火的武夷岩茶焙火香明顯，滋味濃厚耐泡（劉與潘，2013）。大陸茶界張天福先生認為，

武夷岩茶水仙

武夷岩茶的岩韻與鐵觀音的音韻，共同特徵為具有品種香顯、茶湯蘊含香氣以及具有喉韻，齒頰留芳。姚月明先生認為，武夷岩茶首重岩韻，銳則濃長、清則幽遠，滋味濃醇回甘。早期臺灣茶業傳習所林馥泉描述武夷岩茶，則以地理條件、製作工藝以及茶樹品種，作為岩茶特色的來源（林燕萍，2018；黃等，2003）。

　　在烘焙時候產生的香氣，可以分為清香、混濁及濃淡等。滋味產生依據烘焙程度過程，會產生滑順、苦、澀、淡、酸、甜等口感，週期性循環是茶葉烘焙特性。焙茶師在烘焙茶葉之前要了解茶葉發酵度和茶葉烘焙階段，方能準備烘焙計畫，溫度多高、時間停留多久，並且隨茶葉變化調整烘焙計畫，比如烘焙過程中出現焦味，則火溫可能過高，需要降溫，或者烘焙時風味覺得滿意，如蜜甜香明顯，即使熟度未達成目標，是否停止烘焙，取決於焙茶師個人。

焙火茶優劣判斷與形成原因

臺灣特色茶的經濟價值是以香氣滋味為主軸,茶葉品質是以原料和製茶技術為導向,烘焙目的在於修飾茶葉品質,故有其限制。

1. 原料:採摘標準影響大,過老或過嫩皆不宜。
2. 萎凋和攪拌:萎凋與攪拌不足,呈綠茶味和菁味。萎凋過度攪拌不足,則滋味淡薄。萎凋不足攪拌不當,呈菁澀味。
3. 高溫長時間炒菁之焦味,乾燥不當之焦味及火味。
4. 茶葉儲存期間造成的品質劣變。

烘焙方法乃依初製茶品質決定烘焙溫度及時間之設定,其中茶葉品質包括含水量、茶菁採摘標準及老嫩度、形狀緊結度、香氣高低及滋味濃稠等因素,需視情況調整烘焙溫度及時間。

1. 含水量高,無論是否烘焙成焙火茶,茶葉需足乾以減少氧化作用。
2. 原料老嫩度,烏龍茶嫩採則不易烘透,過度成熟烘焙易有粗味。
3. 形狀緊結度,焙火茶原料緊結度愈低,愈容易烘焙,反之需高溫方能焙入球型茶內部。
4. 香氣,聞香氣屬於青香或發酵香,決定烘焙溫度與時間。
5. 滋味,烘焙溫度與時間亦影響茶湯濃稠或淡薄。

烘焙後之不良品質因子：

淡味：茶園土壤缺乏有機質、攪拌不足、發酵時間過長、烘焙過度、茶菁過度成熟。

菁味：萎凋不足、攪拌不當、季節、烘焙不足。

澀味：萎凋不足、發酵不足、攪拌不當、烘焙不當。

焦味：發酵不足、烘焙溫度過高、時間過長。

陳味：茶葉原料陳放時間過長、茶葉儲存不當。

悶味：茶葉製作缺失、焙茶機風門控制不當，茶葉未放涼即包裝。

雜味：茶葉製作缺失、烘焙不當、茶葉拼堆不當、外來因子。

茶葉內含物質如胺基酸、還原醣、兒茶素、咖啡因以及類胡蘿蔔素等影響風味物質，影響焙火茶品質，優質焙火茶乃是利用栽培優良的茶樹，配合採摘適度成熟茶菁，利用發酵充足的工藝製成茶葉，烘焙使用合宜的時間溫度，轉化茶葉形成甘醇甜美、香氣自然、帶有韻味的茶，無論是那一種焙火茶，天然條件良好、烘焙得宜，才能得到令人感動的茶湯。

參考文獻：

◎Benzing-Purdie L., J. A. Ripmeester, and C. I. Ratcliffe. 1983. Effects of Temperature on Maillard Reaction Products. J. Agric. Food Chem 33(1): 31-33.

◎Ho Chi-Tang, Xin Zheng, Shiming Li. 2015. Tea aroma formation. Food Science ane Human Wellness 4 (2015)：9-27.

◎王榮浩、李林林、陳棟、賈寶順、李猛、時向東，2019，美拉德反應在煙草加工中的應用研究進展，食品工業科技，40(3)：345-356。

◎李少華、陳榮冰、王飛權、胡春蓉劉安興，2016。烘焙對武夷茶生化成份影響及品質相關性分析。武夷學院學報。35 (12)：22-25。

◎阮逸明、張如華、張連發，1989，不同烘焙溫度與時間對包種茶化學成份與品質之影響，臺灣茶業研究彙報，8：71-82。

◎李慧敏、牛東攀、陳曉光，2017，茶葉中提取咖啡因的工藝研究進展，化工管理，2017(2)：200。

◎林永勝、羅嬋玉、陳忠林、席立、孫雲，2016，不同精製烘焙工藝對武夷岩茶品質的影響，福建茶葉2016(4)：7-10。

◎林書妍、陳國任，2013，茶葉的香氣分析，茶業專訊，84：9-10。

◎林燕萍，2018，武夷岩茶岩韻成因分析與品鑑要領，武夷學院學報，37(5)：6-10。

◎徐英祥、蔡永生、張如華、郭寬福、林金池，1998，包種茶炭焙技術之研究──（I）烘焙方法與時間對半球型包種茶品質及貯藏性之影響，臺灣茶業研究彙報，17:39-60。

◎戚繁，2020，美拉德反應在食品工業中的研究進展，現代食品，2020(10)：44-46。

◎陳麗、葉玉龍、王春燕、閻敬娜、童華榮，2019，食品與發酵工業，45(5) 266-273。

◎黃建安、施兆鵬、施英、谷紀平、陳金華、龔雨，2003，烏龍茶岩韻與音韻的感官體驗及化學特性，湖南農業大學學報（自然科學版），2003(02)：134-136。

◎黃艷、孫威江，2015，閩南烏龍茶烘焙的研究進展，食品安全質量檢測學報，6(5)：1525-1529。

◎張麗、張蕾、羅理勇、潘從飛、曾亮，2017，焙火工藝對武夷岩茶揮發性組分和品質的影響，食品與發酵工業，43(7)：186-193。

◎鍾澤裕、曾志正，2014，喝茶回甘的分子機制，農林學報，63(2)：91-97。

◎韓易、趙燕、徐明生、姚瑤、吳娜、杜華英、涂勇剛，2019，美拉德反應產物類黑精的研究進展，食品工業科技，40(9)：339-345。

◎蕭偉祥、吳雪原、吳麗舞，1988，製茶中羰氨反應與焦糖化作用.福建茶葉，1988(3)：5-10。

◎劉紹華、曲利利、白家峰、馬擴彥、胡亞杰、許春平，2020，反應溫度對以香莢蘭為原料的美拉德產物分布及卷煙加香的影響，51(1)：183-193。

◎劉寶順、潘玉華，2013，武夷岩茶烘焙技術，安徽農業科學，41(34)：13385-13386。

◎蘇宗振、邱垂豐、吳聲舜、楊美珠、林金池、郭芷君、黃宣瀚、林義豪、賴正南、郭婷玫、阮逸明，2021，臺灣茶葉感官品評實作手冊，五南圖書出版公司，臺北，p. 64-68。

茶 學

常 用 術 語

陳國任 （農業委員會茶業改良場前場長）

主要栽培品種

　　茶屬多年生、常綠、特用、異交及木本作物，分為大葉種
（小喬木或喬木）及小葉種（灌木）二個亞種。茶樹染色體數
2N=30，異交作物而自交結實率低於5％，屬自交弱勢之作物。
雜交親本組合力要大而產生雜種優勢，雜交方式靠風及昆蟲授粉
（天然雜交）或人工雜交。茶學常用術語分為主要栽培品種、採
摘、茶菁芽葉、化學成分、製程及茶葉種類等常用術語分述如
下。

　　主要栽培品種：

大葉種

　　茶（*Camellia sinensis
L . Kuntze*）屬山茶科
（Theaceae）、茶屬
（Camellia）中最重要的經
濟作物；茶有很多亞種，
最重要的有中國小葉種或
稱為小葉種（*C. sinensis
var. sinensis*）以及阿薩
姆種或稱為大葉種（*C.
sinensis var. assamica*）等
二個亞種；其中大葉種適

大葉種

製全發酵之紅茶，包括阿薩姆種、臺茶7號、臺茶8號及臺茶18號等品種。淺綠色鮮葉製紅茶，品質優良，香氣純正，滋味甜和醇厚，湯色葉底紅亮。兒茶素含量多適製紅茶，大部分種植在南投縣魚池茶區，而臺茶18號（紅玉）種植遍佈全省各茶區，肉桂薄荷香味品質深受消費者喜愛。

紅茶大葉種品種：

阿薩姆：引進品種

臺茶8號：單株選拔

臺茶18號：人工雜交

臺茶21號：天然雜交

臺茶23號：天然雜交

小葉種

小葉種適製不發酵茶及部分發酵茶，適製不發酵茶品種為

	大葉種	小葉種
樹形	喬木	灌木
葉片大小	較大	較小
葉色	較淡	較深
柵狀組織	一層	二至三層
適製性	紅茶	綠茶、部分發酵茶、紅茶
多元酚類含量	較高	較低
葉綠素含量	較低	較高
開花量	較少	較多

青心大冇、青心柑仔等；部分發酵茶為青心烏龍、臺茶12號及13號、鐵觀音、青心大冇及四季春等品種。葉片色澤深綠色，製作綠茶香氣高濃鮮爽，滋味醇厚，湯色葉底黃綠明亮，為綠茶中的佳品。鮮葉若製成紅茶，品質不好，香味低淡，有菁味，湯色淺，葉底褐暗。

小葉種品種：

地方品種：青心烏龍、青心大冇、青心柑仔 大葉烏龍、鐵觀音、四季春。

雜交品種：臺茶12號、臺茶13號、臺茶17號、臺茶20號。

青心烏龍

品種名，屬地方品種，是新北市文山包種茶區主要種植品種，俗稱「種仔」；全國目前栽培面積最大品種，樹型稍小屬於開張性，枝葉較密生，葉形狹長，以葉部離葉基5-6公分處最闊，葉肉稍厚，質柔軟富彈性，葉色呈濃綠色而富光澤。葉脈色淡明顯凹陷與主脈夾角最小平均僅40°左右，幼芽呈紫色。製茶品質

優異，全國各茶區均有栽培，適合製造包種茶（烏龍茶），在北部大多製作文山包種茶，而在中部製作清香型烏龍茶（俗稱高山茶）及熟香型烏龍茶（俗稱凍頂烏龍茶），屬於晚生種。

青心烏龍品種

青心大冇品種

青心大冇

品種名，目前臺灣栽種面積前四名之地方品種，樹型中等稍橫張性，葉形長橢圓形，葉基鈍而葉尖先端凹入，葉片中央部最闊，鋸齒比較銳利，葉肉稍厚帶硬，中肋大稍明顯，側脈則不明顯，葉色呈暗綠色，幼芽肥大而密生茸毛且呈紫紅色，樹勢強，產量高。本品種以桃園、新竹、苗栗等地為主要產地，適製性廣，屬中生種。往昔製造外銷茶主要品種，目前臺灣製作東方美人之風行品種。

臺茶12號

品種名，別名金萱，屬小葉中生種，品系代號2027（俗稱二七仔），目前臺灣栽種面積前四名之品種，遍佈全省各地；母本臺農8號×父本硬枝紅心之人工雜交後裔，於1981年命名，樹型較橫張、葉橢圓形、葉肉厚、葉色濃綠富光澤、芽綠中帶紫、富茸毛、芽密度高、樹勢強、高產、採摘期長，抗枝枯病及適製包種茶（烏龍茶），奶香為其品質特徵。

臺茶13號

品種名，別名翠玉，屬小葉中生種，品系代號2029（俗稱二九仔），母本硬枝紅心×父本臺農80號之人工雜交後裔，於1981年命名，除樹型較直立、芽色稍紫、樹勢產量略遜及芽密度較低外，其餘特性與臺茶12號相近，適合製造包種茶（烏龍茶），屬中生種，茉莉花香為其品質特徵。

鐵觀音

品種名，俗稱紅心歪尾桃，地方品種，屬小葉晚生種。原產地福建省泉州府安溪縣，臺灣以臺北木柵為主產地，製作焙火香

臺茶12號品種

臺茶13號品種

型鐵觀音。樹型稍大，枝條肥大，枝葉著生數少，葉形橢圓形，葉面最為開展，葉肉甚厚富於光澤，鋸齒稍大而不銳利，且中央部以下如同被扭轉呈大波浪狀為其特徵。側脈間隆起呈皺紋狀，幼芽稍帶紅色。

鐵觀音品種

<div align="right">青心柑仔品種</div>

青心柑仔

　　品種名，地方品種，葉片內折度最大，小葉種，屬早生種，適製綠茶茶種。主要產區於新北市三峽區，以產製碧螺春及蜜香紅茶為主。

臺茶17號

　　品種名，別名白鷺，屬小葉早生種，父本母本皆臺農品系，芽葉茸毛特多，適製東方美人茶及白茶。

臺茶18號

　　品種名，別名紅玉，人工雜交品種，臺灣山茶與緬甸大葉種之後代，具薄荷肉桂香味，深受消費者喜愛，葉緣呈波浪狀為其品種特徵。

臺茶17號品種

臺茶18號品種

臺茶24號品種

臺茶24號

　　品種名，別名山蘊，來自臺東永康山臺灣山茶單株選拔後裔，低咖啡因高游離胺基酸成分，柚子香綠茶及菇覃香紅茶為其品質訴求，茶業改良場育成唯一的山茶品種。

地方品種：青心烏龍、青心大冇、鐵觀音、大葉烏龍、硬枝紅心、青心柑仔、四季春 等。

人工雜交品種：臺茶12號（金萱）、13號（翠玉）、17號（白鷺）、18號（紅玉）、19號（碧玉）、20號（迎香）、22號（沁玉）。

天然雜交品種：臺茶21號（紅韻）、23號（祁韻）及25號（紫韻）。

單株選拔品種：臺茶8號、24號（山蘊）。

以上品種特性摘自茶業改良場初級品茶員講義集。

茶學常用術語

茶葉採摘

一心二葉

心者，指的是茶樹枝條最頂端的頂芽；葉者，則是指芽旁所長出的新葉，所以「一心二葉」，乃是指茶葉採摘時，特別選定頂芽及芽旁最新長出的兩片嫩葉而採之，使茶葉的品質較為穩定而有更高

茶芽

的經濟價值，芽葉生育具頂芽優勢之特性。茶葉採摘愈嫩，其所含各種有效成分愈多；水浸出物、全氮量及兒茶素，均隨茶葉之長大而漸減少，嫩葉各種應有之良好成分含量均多。一心二葉的生理由於細胞的水分大量消散，導致液胞膜的半透性消失，致使原本在細胞中被液胞膜分隔的成分滲入細胞質內而有機會相互接觸，藉著酵素的催化作用，進行複雜的化學變化，形成茶葉特有的香氣、滋味及水色的成分或其先驅物質，這就是所謂生化性萎凋。

魚葉

　　春季茶芽的發育是自鱗片脫落至第一片小葉開展約需七至九天，這種先開展的葉叫做魚葉（fish leaf）或者胎葉，然後每展開一葉約四至六天，如果任其發展則每芽可發育五到十葉不等；魚葉俗稱腳葉或托葉，日本稱胎葉，斯里蘭卡稱魚葉，印度稱葉鞘。其特徵為形狀小、邊緣平滑、無鋸齒、先端鈍及色較淡。正常之茶樹採摘必須於魚葉之上留一或二本葉（true leaf），促進腋芽之萌芽發育，供下一季採摘芽葉作為製茶原料之用。

魚葉

駐芽（對口葉、開面葉）

　　分為生理及逆境上二種對口葉（banjhi leaf）；生理上茶芽的發育是自鱗片脫落至第一片小葉開展約需七至九天，然後每展開一葉約四至六天，如果任其發展則每芽可發育五到十葉不等。茶芽的發育若遭遇寒害、風害、旱害及蟲害等環境逆境時芽葉可能發育二到五葉就停止生長，

對口芽

而當茶芽頂端最後一個芽葉生長至成熟時會形成如小米粒的休眠芽，又稱為駐芽，採摘的芽稱為對口芽或者對口葉。

合理採摘的意義，是因應製茶種類加工原料的基本要求；臺灣地區氣候暖和，全年自二月至十一月均有茶芽可供採摘，依季節可分為：早春茶、春茶、夏茶、六月白、秋茶及冬茶，採摘次數3-7次不等，依品種、採摘方式及氣候環境而不同，分為手工及機械採摘兩種方式。手工採摘其茶菁大小、嫩度品質較易控制，但成本較高；機械採摘速率高、成本低，但茶菁品質不一。因此，採取何種採摘方式則視製茶種類、成本、品種及茶樹樹勢而定。嫩葉為分生細胞組成，細胞小而膜亦薄，原生質亦濃，細胞間空隙小，故製成之茶，條索整然，不易破碎，水色清艷，香氣馥郁，滋味醇厚，故成茶品質優越。老葉為永久組織之細胞所構成，細胞大而膜厚，由木栓纖維組織，細胞間空隙大，原生質濃度減低，製成茶多碎末，且組織粗鬆，密度減低，沖泡時多浮於水面。

大觀茶論曰「凡芽如雀舌穀粒者，為鬥品，一槍一旗為揀芽，一槍二旗次之，餘斯為下」，是亦言嫩採為佳也。

頂端優勢

茶樹和其他高等植物一樣，在生長過程中，往往主莖和主根生長較慢。茶樹的芽很多，但並不是每個芽都能同時萌發生長，而往往頂芽首先萌發生長，其他的側芽發育遲緩或長期處於休眠狀態，這種頂芽生長抑制側芽生長的現象，在生物學上稱「頂端優勢」。

茶樹剪枝

淺剪枝：去年剪枝位置上方，提高3-5公分處剪枝。

機械式採茶

人工採茶

頂芽優勢

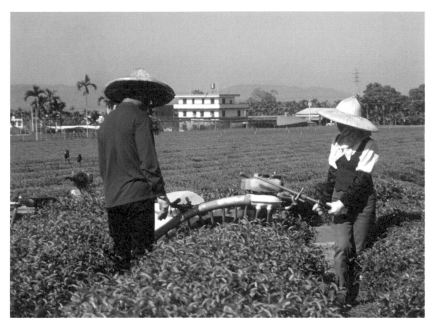

剪枝

中剪枝：現有樹高一半或離地面45公分處進行水平剪枝。

深剪枝：離地面20-30公分進行水平剪枝。

臺刈：離地面6-9公分進行水平剪枝。

剪枝時期約冬至前後（12月上旬至1月上旬）或春茶採收後。

剪枝的必要性：

1. 依剪枝時期進行調節產期及人力。

2. 控制調整樹型，進而擴大採摘面及提高茶菁品質。

3. 以修剪來建立採摘面，減少坡地茶園土壤沖蝕。

4. 園相整齊美觀便利機械化操作。

5. 生長勢弱、開花量多、品質下降、抗病性弱、進行剪枝恢
 復生長勢、提高品質。

化學成分

茶葉發酵

　　分為酵素性發酵及非酵素性發酵（後發酵、自動氧化作用）二大類；酵素性發酵其原動力為多元酚氧化酵素（Polyphenol oxidase），屬快速性發酵，其中青茶、白茶及紅茶等茶類屬之。非酵素性發酵其原動力為濕、熱及歲月之作用，屬慢速性發酵，其中黑茶及陳年老茶等茶類屬之。

　　茶葉酵素性發酵是一場化學變化，帶動兒茶素類之氧化作用、香氣的形成及其他連鎖化學反應。

　　酵素性發酵必須先啟動茶菁原料芽葉細胞不同破壞製程，然後產生不同發酵程度之茶類在後。

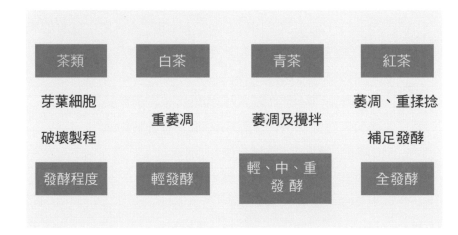

六大類茶與發酵程度之連結：

不發酵茶：綠茶類、黃茶類

部分發酵茶：白茶類、青茶類

全發酵茶：紅茶類

後發酵茶：黑茶類

　　其中部分發酵茶之白茶類及青茶類、全發酵茶之紅茶類均屬酵素性發酵，而後發酵茶之黑茶類屬非酵素性發酵。

多元酚類

　　多元酚類（Polyphenols）是茶葉中含量最多之可溶性物質，約佔乾重之20-35%，主要為兒茶素類（catechins）約佔多元酚類的70%；又可分為酯型兒茶素類與游離型兒茶素類兩種，具苦澀味，是影響茶湯水色、滋味的主要物質。在茶葉製造過程中，兒茶素類被茶葉本身所含酵素（多元酚氧化酵素）催化，發生氧化聚合反應產生茶黃質、茶紅質與其他有色物質。這種氧化作用同時成為其他成分，如胺基酸類、類胡蘿蔔素及脂質等變化之原動力，經一系列複雜化學變化，進而形成香氣、滋味、水色及色澤的物質，這個反應過程就是所謂「茶葉發酵」。不同茶類，即為控制茶菁在不同發酵程度所成，由於兒茶素類的氧化聚合度不同，所得之茶葉在香氣、滋味及水色方面自然各具特色，兒茶素類可說是帶動整個茶葉發酵之關鍵物質，為茶葉成分中最重要的一種。近年來有很多報導指出兒茶素類對人體有許多生理上的功效，諸如抑制油脂氧化、減緩衰老、除臭解毒、抗菌、抗輻射及紫外線照射……等。所以茶除了供作飲料之外，尚有許多學者試圖由茶湯中萃取出兒茶素類，作為其他方面之用途。

兒茶素類

游離型兒茶素（free type catechins）：

C（Catechin）

EC（Epicatechin）

GC（Gallocatechin）

EGC（Epigallocatechin）

酯型兒茶素（ester type catechins）：

CG（Catechin gallate）

ECG （Epicatechin gallate）

GCG（Gallocatechin gallate）

EGCG（Epigallocatechin gallate）

其中EGCG佔兒茶素含量50％以上，化性極為活潑，儲藏過程中極易進行後氧化作用。

沒食子酸（gallic acid）：

GA（Gallic acid）

兒茶素含量變動的因子：

1.品種：大葉種兒茶素含量較高，適於製造紅茶；小葉種含量較低，適於製造綠茶及部分發酵茶。

2.季節：同一品種在不同季節裡，以夏茶的兒茶素類成分含量最高，春、秋茶次之，冬茶最少，此與春茶適製綠茶，夏茶適製紅茶相符。

3.老嫩程度：兒茶素類以嫩葉最多，隨著葉齡的增長而減少。

4.光照：光合作用透過提供碳源而影響兒茶素的合成；遮光處理

減少兒茶素含量。

5.水分：缺水會導致酵素（enzyme）活性下降而影響多種生理過程，降低兒茶素成分之合成。

6.氮肥：多施氮肥會降低茶樹中酚類物質的含量。

咖啡因

　　茶之咖啡因（Caffeine）含量約佔乾物重3-4%，帶苦味，為刺激中樞神經之物質，所以喝茶有提神之功用。然而一般認為茶湯中的兒茶素類與咖啡因結合，可減緩咖啡因對人體的刺激性。紅茶茶湯冷卻後所形成之茶乳（tea cream），咖啡因為其重要組成分之一，是一種不溶性膠質沉澱，該複合物與茶湯的「活性」有直接關聯，所以咖啡因在決定茶湯的品質上，有其重要性。在茶芽葉中不同生長部位，其咖啡因分佈狀態與多元酚類相類似，不同季節之茶菁以夏茶之咖啡因含量最高，其次為春茶，最低為冬茶。在製茶過程及茶葉儲存期間咖啡因的變化不明顯，堪稱為穩定的物質。

游離胺基酸

　　茶葉中之游離胺基酸（Free amino acids）約有二十餘種，佔乾物重3-4%，其中以茶胺酸（theanine）含量最多，佔總游離胺基酸的50-60%，是茶特有的胺基酸，它不是合成蛋白質之胺基酸，帶甘味，主要存在於茶梗中。

　　茶葉中游離胺基酸之重要性不僅與茶湯滋味有密切關係，同時亦是茶葉香氣的先驅物質。茶葉烘焙時胺基酸與還原糖間產生梅納反應，使茶葉具有焙火香及韻味，色香味產生了改變。

　　在茶樹生育季節中，春季因氮代謝作用旺盛，茶菁之心芽胺基酸含量最高，夏秋季則較少。至於茶菁各部位的胺基酸分佈情

形，與其他成分不相同者為茶梗含有胺基酸多於心芽與葉片4-5倍之含量，主要是由於梗部含有較高量之茶胺酸；就葉片而言仍以一心一葉的幼嫩部位為多，並隨葉片之成熟度而遞減。在製茶過程中各種胺基酸含量均見消長，並無一定趨勢可循，但茶胺酸含量是減少的。

色素

茶菁中有很多種色素（Pigments）物質，其中含量較多者為葉綠素及類胡蘿蔔素（carotenoids），兩種均為脂溶性，不溶於水，為非單一的化合物，是依不同比例的組織成分組合存在。例如目前所知，類胡蘿蔔素至少有十四種之多，顏色亦有差異，各組成分因茶菁的老嫩而有不同的含量，造成各組成比例的變化，不同組成比例反應出不同的顏色。葉綠素頗為不安定，遇熱、光與強酸即迅速脫鎂而使茶葉外觀色澤褐變，通常在微鹼狀況下較為安定。葉綠素與成茶外觀色澤（尤其是不發酵茶）有密切關係。綠茶的綠色主要是由葉綠素的顏色決定，在日本田間茶樹採摘前遮蔭14-20天左右，增加葉綠素含量而添增色澤鮮綠。鮮葉經炒菁後，葉中的活性物質被破壞，使葉綠素在鮮葉中被固定，形成綠茶特有的鮮綠外觀。如炒菁處理不當而使葉綠素分解形成綠褐色，將損及茶葉之外觀色澤；臺灣碧螺春綠茶炒菁主張高溫（250-300℃左右）、短時（5-6分鐘）快炒，保持成品色澤。至於綠茶茶湯所具之淡黃綠色，主要是黃酮類及原來無色的物質，經輕度氧化而形成有色物為主體。葉綠素因不溶於水，故在茶湯中不能形成呈色主體，而只呈現極微量的懸浮顆粒。

類胡蘿蔔素之顏色只有在葉綠素因破壞而減少時才會顯現，綠茶乾中的黃褐色，有部分是類胡蘿蔔素所呈現出。在製茶過程中，已證實有部分類胡蘿蔔素會轉變為茶葉的香氣，所以被認為

亦是茶葉香氣的先驅物之一。

茶黃素

紅茶發酵過程中，茶葉中的多元酚氧化酵素催化兒茶素氧化聚合形成茶黃質（theaflavins）及茶紅質（thearubigins）等氧化物。1957年發現茶黃質（佔乾物重＜1%）與紅茶茶湯之水色明亮度及顏色（橙黃色）、鮮爽度、收斂性有關，茶黃質愈高，茶湯明亮，活性高、收斂性強，素有「軟黃金之稱」。

揮發性成分

揮發性成分（Volatile constituents）在乾物量中含量0.01-0.02%，其成分甚為複雜，包括醇、醛、酮及酸類等易揮發之成分，構成茶葉之香氣。

在製茶過程之變化此類物質之組成及變化，至今仍有甚多未明之處，其種類多，含量少，增加研究上之困難。若就香味貢獻性之觀點而言，trans-geraniol、cis-jasmone、linalool、linalool oxide、indole及β-ionone等帶有花香味及木頭香之成分的含量，會因茶葉進行熱處理而減少；帶有菁味之六碳醇類與醛類成分含量，也因茶葉進行熱處理而減少；但是pyrazine及pyrrole等類帶有烘烤香味的成分濃度，則因茶葉進行熱處理而明顯增加。茶葉儲藏過程中由於溫度、相對濕度、氧氣及光等儲藏環境的不同，轉韻形成揮發性成分更形複雜，陳香、梅香、樟香及參香成分就各自表現了。

二級代謝產物包括多酚類、生物鹼、芳香物質及茶胺酸等成分，是茶葉色香味表現的基礎成分，這些二級代謝產物合成後就儲藏在植物細胞的液胞內。

```
初級代謝產物        二級代謝產物

  蛋白質            多酚類

  糖類       →      生物鹼

  脂肪類            芳香物質

 生命的泉源          茶胺酸

                 色香味的調盤
```

多元酚氧化酵素

　　茶葉細胞內一種特殊的蛋白質，製程中啟動茶菁原料芽葉細胞不同逆境製程，能催化多元酚化合物形成有色物質，並引發一系列其他化學反應，對茶葉色香味品質形成，具有重要的作用。多元酚氧化酵素（Polyphenol oxidase）參與的製程屬酵素性發酵，六大茶類中白茶類、青茶類及紅茶類屬之。

　　製造包種茶或烏龍茶時，攪拌可提高氧化酵素活性而促進發酵作用；同時在正常的萎凋及攪拌過程處理中，多元酚氧化酵素活性隨著攪拌次數而漸次增加。製程結束後利用高溫破壞其活性而停止發酵。

製程及茶葉種類

萎凋

　　藉由萎凋使茶菁均勻散失適量的水分，減少細胞張力，促使葉質柔軟，以利後續製茶加工製程。萎凋過程中茶菁總失水量中約有86%是由葉片下表皮氣孔散失，約13%是經由葉緣散失，約1%由採摘傷口散失。

　　影響萎凋水分消散速率的因子包括：
1.環境濕度：環境濕度愈高，萎凋愈慢。
2.環境溫度：環境溫度愈高，萎凋愈快。
3.風速：風速愈快，萎凋愈快。
4.茶菁葉片的成熟：葉片成熟度愈高，萎凋愈慢。
5.茶菁葉片組織構造：葉片大小厚薄或細胞組織分佈等。

萎凋方式：
　1.日光萎凋（30-35 ℃）
　　以太陽之熱能加速茶菁水分散失。
　2.熱風萎凋（萎凋槽萎凋）（35-38 ℃）
　　以熱風加速茶菁水分散失。
　3.室內萎凋：（20-25 ℃）
　　使水份持續消散，使茶葉進行發酵作用，產生特有之香氣

與滋味。

萎凋程度輕重依序為：白茶＞紅茶＞青茶。

物理性萎凋：

以茶菁生葉來說，萎凋是製茶過程中很重要的一環。隨著製茶種類的不同，萎凋處理的時間，溫度也不同。剛採下的芽葉由於水分含量高（含水量75-80％），細胞呈飽水狀態，芽葉鮮活膨硬；在萎凋過程中，由於芽葉水分大量消散，使其葉片彈性、硬度、重量和體積大幅降低和減少，葉質柔軟，這就是所謂物理性的萎凋。

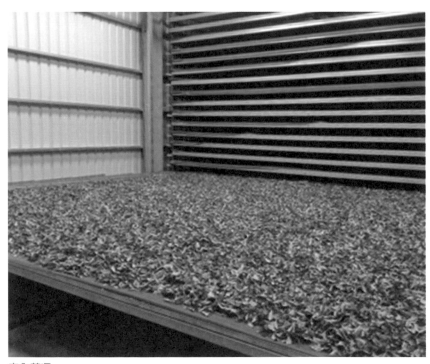

室內萎凋

化學性萎凋：

茶菁原料來說，萎凋及發酵過程中的化學變化包括：

1. 蛋白質分解生成胺基酸，可做為其他化學反應的基質，與茶葉香氣、滋味、水色形成有關。蛋白質分解過程中胺基酸含量會增加，而茶胺酸（非合成蛋白質之胺基酸）含量卻會減少。

2. 糖類被消化做為能源，推動其他生化反應，產生與色、香、味有關的成分。

3. 有機酸含量增加，影響茶湯水色、滋味及口感。

4. 多元酚氧化酵素藉攪拌作用而活性漸次增高，促進茶葉發酵作用的進行。

5. 葉綠素被分解破壞或脫鎂，影響成茶色澤。

6. 產生揮發性成分，為茶葉香氣的主要來源之一。

7. 多元酚類氧化形成烏龍茶質、茶黃質及茶紅質等有色物質，與茶湯香氣、滋味及水色形成有關。

以上產生化學反應之現象，就是所謂化學性的萎凋。

攪拌

攪拌是部分發酵茶之重要步驟，亦是芽葉發酵之原動力，其目的是控制茶葉水份消散使之「走水」順利，促使茶葉相互碰撞磨擦，引起葉緣細胞破損，提高氧化酵素活性促使茶菁發酵作用，並控制其發酵程度。製程中隨著攪拌次數增加而漸次加重及時間增長；嫩採茶菁動作宜輕而熟採宜稍重，其目的是使梗液擴散至葉面、俗稱「走水」，芽葉水分蒸發均勻，使葉溫降低。攪拌配合萎凋步驟使茶菁葉面呈現三分紅七分綠之現象（綠葉鑲紅邊），葉脈色淡、莖部走水消散、葉片柔軟及悅鼻芳香後進行炒菁工作。攪拌程度一般視萎凋程度調整，嫩菜攪拌程度宜輕，成

熟葉宜較重。攪拌前因葉片失水故較為皺縮，攪拌後因梗水重新分佈，葉片回潤富含彈性，俗稱「走水」。

若攪拌不當呈現芽葉積水，則導致茶葉發酵不正常、葉面呈暗褐色、外觀欠艷麗、湯色不明亮、菁澀味及香氣不揚而品質下降。

製造包種茶從第一次攪拌到最後一次攪拌，一般攪拌輕重原則宜採漸次加重。

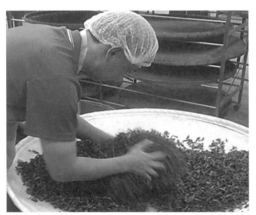

人工攪拌

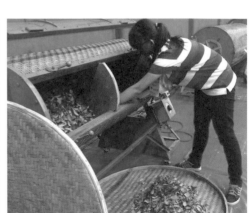

機械攪拌機

部分發酵茶類萎凋及攪拌程度之比較：

茶類	萎凋程度	攪拌程度	炒菁前茶菁特徵
文山包種茶	輕	輕	綠葉鑲綠邊
凍頂烏龍茶	中	中	綠葉鑲紅邊
白毫烏龍茶	重	重	葉面1/3至2/3呈紅褐色

殺菁

破壞茶菁酵素活性，停止發酵或其它生化作用。

使茶菁水分散失，去除菁味、組織軟化，以利後續揉捻。

穩定茶菁萎凋過程產生之色澤及香氣。

炒菁溫度及時間：

碧螺春：高溫（250-300℃左右）、短時間（5-6分鐘）。

文山包種茶：約250-300℃，6-8分鐘。

高山茶、凍頂烏龍茶、鐵觀音茶：約250-300℃，6-10分鐘。

東方美人茶：200-250℃，5-6分鐘，炒至散發熟果香、具刺手感即可。

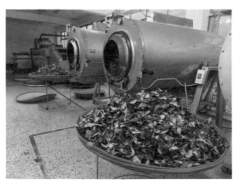

炒菁

靜置回潤（炒後悶）

清末時臺灣茶葉製造以烏龍茶為大宗，外觀為條索型，其製作步驟可分為曬（日光萎凋）、翻（室內靜置及攪拌）、炒（殺菁）、揉（揉捻）、烘（乾燥）、篩（篩分）六階段，並未有靜置回潤這過程。因此，白毫烏龍有靜置回潤過程，應是在1911-1920年之間確立。

回潤過程是製造椪風烏龍茶特有步驟，茶葉炒菁後即用浸過乾淨水之濕布包悶靜置

炒後悶

30-45分鐘，使茶葉回軟無乾脆刺手感，揉捻易於成型且可避免碎葉及茶芽被揉損。

其目的為：

1. 繼續讓它後發酵，增強烏龍茶熟果香氣。
2. 使葉脈中之水分能平均擴散流至葉片上，減少葉脈硬度，增強葉之韌性，以利揉捻。
3. 茶菁炒後悶置若干時間，使葉色呈黃變，不僅乾茶色澤鮮豔，同時水色呈橙黃紅色。
4. 避免揉捻時茶葉破碎，減少成茶粉末。

揉捻

揉捻是應用機械的力量使茶葉轉動相互摩擦，其目的：

1. 造成芽葉部分組織細胞破壞，汁液流出粘附在芽葉表面，經乾燥凝固後便於沖泡溶出。
2. 具有整形的作用，使茶葉捲曲成為條狀。
3. 或經由團揉成球形或半球形，外形美觀，並減少茶葉成品的體積，便於包裝、運輸及儲存。
4. 紅茶製程藉由揉捻機械力（擠、壓、搓、撕、捲）的作用使萎凋茶菁捲曲或成條索狀。揉捻過程茶葉細胞受破壞（細胞破壞率＞85%）使茶汁迅速流出，開始劇烈發酵。

 揉後茶汁沾著茶葉表面，乾燥後色澤烏潤有光澤。沖泡時可溶物質易溶於茶湯，增加茶湯濃稠度。

揉捻過程中茶汁沾黏在茶葉表面產生黏性，茶葉會形成團塊，需進行解塊散熱，以免團塊茶葉溫度上升，色澤悶黃，產生悶味，於揉捻時品質不易均勻。

蓮花型團揉束包機

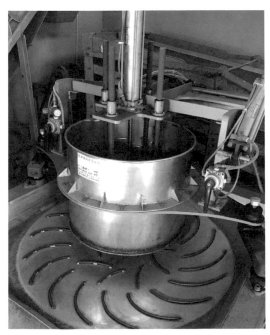

紅茶小型揉捻機

乾燥

茶葉乾燥是藉由高溫熱風處理達成下列目的：

1. 使發酵作用及其他生化反應完全停止，品質固定在理想的狀態。
2. 處理時也引起若干化學成分的變化。
3. 改善茶葉的香氣及滋味。
4. 並使含水量降至3-4％，葉身收縮成條索或半球狀、球形緊結，便於長期儲存。

(1)文山包種茶：

　　100-110℃初乾　　→　80-90℃再乾

　　（含水量約15-20％）　（含水量3-5％）

(2)高山、凍頂、鐵觀音：

　　100-110℃初乾　→　熱團揉　→80-90℃再乾

　　（含水量約15-20％）　　　　（含水量3-5％）

(3)東方美人茶：

　　70-80℃一次乾燥至含水量3-5%

(4)紅茶：

　　乾燥溫度：約90-105℃之間（需視乾燥機效率調整）。

　　乾燥次數：以二次乾燥方式為宜，若採一次高溫乾燥，

　　　　　　　茶葉易產生焦味且無法完全乾燥。

　　　　　　　第二次乾燥溫度略降5-10℃。

　　風速及時間：約5公尺／秒；每次30分鐘以內。

　　乾燥程度：第一次乾燥後，含水量約為15-20%左右。

　　　　　　　第二次乾燥後，毛茶中含水量在3-5%以下

　　　　　　　為宜。

烘焙

　　茶葉烘焙是溫度及時間的效應，臺灣製茶技術之獨門絕活，在各種形形色色的不同發酵程度茶類當中，包種茶（尤其是半球型包種茶，俗稱烏龍茶）是最為講究烘焙技術，以改善品質或延長儲藏壽命及因應消費市場口味需求的一種茶類；可以說很少茶類之加工需要像半球型包種茶在乾燥完成之後，仍需耗費如此龐大之人力、物力和時間再行烘焙茶葉。

　　一種熱效應對茶葉色香味的變化；梅納反應，是一種廣泛分布於食品中的非酵素褐變反應。它指的是食物中的還原糖（碳水化合物）與胺基酸在加熱時發生的一系列複雜的反應，其結果是生成了棕黑色的大分子物質類黑精或稱擬黑素，屬非水溶性成分。除產生類黑精外，反應過程中還會產生成百上千個有不同氣味的中間體分子，包括還原酮、醛和雜環化合物，這些物質為食品提供了宜人可口的風味和誘人的湯色，屬水溶性成分。

焙籠焙茶

茶葉烘焙的目的：

1. 降低茶葉含水量：含水量3％到5％防止儲藏期間品質劣變，延長儲藏壽命。
2. 藉烘焙去除初製茶菁味及其他雜味，可改善茶葉品質。
3. 食品烘焙的梅納（maillard）反應，氨基酸與還原醣加溫引起化學變化，產生茶葉烘焙特性之香氣和滋味。

烘焙熱效應──三褐現象：

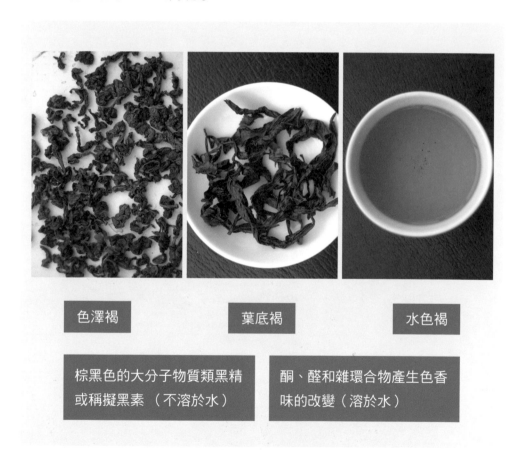

色澤褐　　　　葉底褐　　　　水色褐

棕黑色的大分子物質類黑精或稱擬黑素（不溶於水）

酮、醛和雜環合物產生色香味的改變（溶於水）

蒸菁綠茶

唐代（618-907）陸羽《茶經》早有論述，綠茶加工定義為蒸菁技術所製成之蒸菁團茶；唐順宗元年（805）日本僧人最澄大師從中國帶茶籽回國種植，是茶葉傳入日本最早的記載；目前蒸菁綠茶主要產地在日本，以煎茶、玉露茶為代表茶類。其中玉露茶採摘前遮蔭14-20天左右，鮮採嫩葉直接蒸菁、揉捻及乾燥成形。

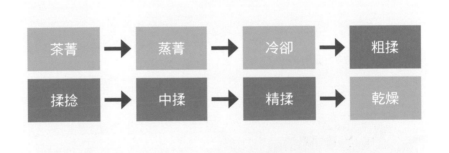

蒸菁綠茶

炒菁綠茶

　　明太祖朱元璋廢止團茶進貢改由散茶替代，蒸菁逐漸改變為炒菁，屬於不發酵茶。臺灣早期炒菁綠茶以珠茶、眉茶為主，主要外銷北非。目前臺灣炒菁綠茶以碧螺春茶最具代表性，新北市三峽區為主要產區，青心柑仔為茶菁原料，採摘標準大多為一心1-2葉，在傳統製程中不經過萎凋、攪拌及烘焙的程序，其製程為：茶菁→炒菁→揉捻→初乾→解塊→乾燥。現行臺灣碧螺春茶製程將茶菁攤放靜置8-16小時（室內萎凋），以改善茶葉的風味。碧螺春外觀新鮮碧綠亮麗自然，芽尖白毫多，形狀細緊捲曲似螺旋，清香鮮雅、茶湯碧綠清澈、鮮活爽口，品質獨樹一格，有一嫩（茶葉）三鮮（色、香、味）之稱，同時有顏色濃綠、香氣濃冽、滋味鮮爽甘醇及形狀優美等四絕之美，形容為天真無邪之「童年稚子」。

炒菁綠茶

　　另外臺灣龍井茶亦屬炒菁綠茶，品質外觀新鮮碧綠，形狀扁平狹長具白毫，茶湯碧綠清澈。

　　綠茶滋味的本質，是綠茶茶湯中各種成分綜合反映的結果，感官上形成鮮、醇、爽的特徵。

　　醇是氨基酸與茶多酚含量比例協調的結果（酚／氨比），鮮是氨基酸的反映，兩者協調，醇鮮自生。

茶葉中的游離氨基酸約有20餘種，其中以茶胺酸（Theanine）含量最多，其被認為是綠茶甘味的主要成份之一。就葉片而言，仍以一心一葉的幼嫩部位為多，並隨葉片的成熟度增高而遞減，主張嫩採。

黃茶

起源於明末清初，降低綠茶之苦澀味為訴求；殺菁後多一道炒後悶或揉後悶之步驟，時間短暫，約數十分鐘至數小時，濕熱作用促進自動氧化（非酵素氧化），鈍化茶葉。

炒後悶或揉後悶過程中酯型兒茶素、葉綠素及咖啡因含量減少，而氨基酸及糖類含量增加。

黃茶分類為黃芽茶、黃小茶及黃大茶等三等級。

不發酵茶綠茶與黃茶製程差異：

綠茶：炒菁（蒸菁）後直接揉捻、乾燥。

黃茶：多一道炒後悶或揉後悶之步驟時間短暫，數十分鐘至數小時，濕熱作用，促進自動氧化，鈍化茶葉。悶黃對黃茶黃湯黃葉及醇厚鮮爽香味品質的形成至關重要。

白茶

屬部分發酵茶類，多使用嫩芽為製茶原料，講究原料要具白毫、一葉及二葉皆白；其發酵（氧化作用）發生於長時間的萎凋過程，傳統白茶製程為重度萎凋（48小時以上）、不攪拌、不炒菁及不揉捻，屬輕發酵茶。白茶為紅、黑、黃、白、青、綠茶六大茶類之一，原產於福建省，產銷歷史頗為悠久。至今仍屬不揉捻、也不攪拌之部份發酵茶類，其發酵程度在5%以下，製程中極為輕微緩慢發酵。分為白毫銀針（芽）、白牡丹（一心二葉）、

貢眉（一心二葉至三葉）及壽眉（老葉）四個等級。

　　白茶萎凋過程酵素活性受水分、溫度、相對溼度及攤葉厚度等綜合因素的影響；溫度最為重要，溫度愈高，氧化作用愈強，是色澤產生紅變之因素。溫度不超過30℃，酵素作用緩慢氧化進行構成白茶色澤灰綠的前提。若相對溼度過低或乾燥溫度過高，葉綠素轉化不足，多元酚化合物氧化產物不足，色澤呈青綠色。

　　白茶香氣的形成：

1. 白毫賦予白茶優雅的外觀，也賦予白茶特殊的毫香。
2. 萎凋過程中芽葉原料糖苷香氣成分，由於水解酵素的作用，提供了香氣成分。
3. 乾燥是提高香氣及增強滋味的重要階段：
 - 青草味低沸點成分揮發或異構化，形成帶有清香的香氣物質。
 - 糖、氨基酸及多酚類物相互作用，形成新的香氣物質。
 - 梅納及焦糖化作用提供香氣。

青茶

　　青茶屬部份發酵茶類，是最晚創製之茶類（1850年後），加工煩雜最講究技術且最難製造之茶類，是國人智慧結晶，號稱色香味俱佳的茶類。加工最大特徵為做菁之動作（萎凋及攪拌）；製程中經由萎凋水分逆境（water stress）及攪拌傷害逆境（wounding stress）二道步驟進行酵素性發酵，製作不同發酵及不同色香味的臺灣特色茶，主要產地在臺灣、福建及廣東等地。在臺灣以文山包種茶、高山茶、凍頂烏龍茶，鐵觀音茶及東方美人茶最具代表性。

　　由於萎凋跟攪拌的程度不同就可以製成不同發酵程度的部分發酵茶，例如輕萎凋輕攪拌可製成的文山包種茶，中輕萎凋中攪

拌的半球型包種茶，以及重萎凋重攪拌的東方美人茶，使得臺灣部分發酵茶具有多樣性。

臺灣青茶類發酵及烘焙程度之比較：

茶　類	萎凋	攪拌	發酵程度	烘焙程度
文山包種茶	輕	輕	輕	輕
高 山 茶	輕	中	中	輕
凍頂烏龍茶	中	中	中	中
鐵觀音茶	中	重	中	重
東方美人茶	重	重	重	無

文山包種茶

文山包種茶的由來與變革：早期臺灣先民仿造烏龍茶運往廈門、福州等地精製，再運銷至南洋等地。直至1869年約翰杜德來臺擴展臺茶事業，以臺灣茶（Formosa Tea）之名直運紐約銷售，從此開啟臺灣烏龍茶國際銷售管道。

烏龍茶歷經1873年的滯銷，1881年福建同安源隆號茶商吳福老遂引進，安溪縣王義程於1796年創製的包種茶製法，在臺北大稻埕設廠製造包種茶，為臺灣製造包種茶之開端。

當時北部茶區因其利用俗稱「種仔」的青心烏龍品種製成包種茶，再加以薰花改製，並用四方形毛邊紙包裝，而成為包種茶名稱的通俗由來。

為部分發酵茶類，屬於輕萎凋、輕攪拌、輕發酵的條形青茶類；製程上具有日光萎凋、室內萎凋、攪拌等動作控制其品質。主要產區為新北市坪林、石碇、深坑及新店等茶區，並以青心烏龍品種為原料，芽葉成熟度在對口率60-70%時採摘而不宜嫩採。

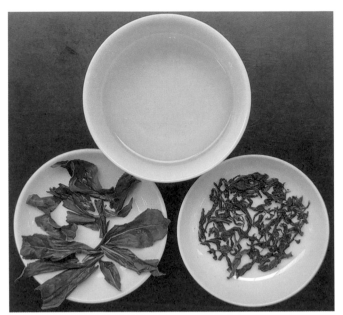

文山包種茶

文山包種茶具有特殊花香，其特有成分為五環內酯類、六環內酯類及茉莉內酯，雖然這些內酯類含量甚微，但對包種茶特有的花香有很大的貢獻。對香味品質俱佳的優質包種茶，其烘焙溫度以70-80℃左右為宜，切忌高出90℃，以免破壞其原有的幽雅香氣，產生熟味而降低香氣品質。

文山包種茶屬清香型之茶類，品質以香清飄逸、滋味鮮爽甘滑帶活性、不菁、不澀、不雜而未具熟味為上品，其香氣之形成在於茶菁原料採摘標準、室內靜置萎凋及攪拌製程之控制。

清香型烏龍茶（俗稱高山茶）

泛指海拔1,000公尺以上茶園所產製的茶葉，如拉拉山、梨山、阿里山或其他高海拔山區等為主要產區，多以青心烏龍、臺茶12號品種為原料。為部分發酵茶茶類，屬於輕萎凋、中攪拌、中發酵及輕烘焙的球形青茶類；因為高山氣候冷涼、早晚雲霧籠罩、平均日照短、雨量均勻及日夜溫差大等環境的影響，芽葉原料所含兒茶素類等苦澀成分較低，茶胺酸及可溶氮等對甘味有貢

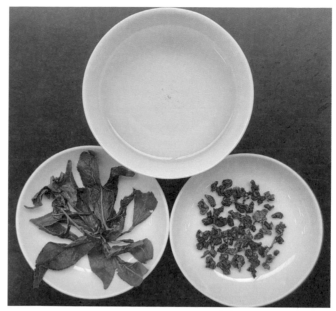

高山茶（清香型烏龍茶）

獻之成分含量提高。同時，芽葉柔軟，葉肉厚，果膠質含量高所製成茶葉的滋味清香芬芳，濃厚甘醇，帶有特殊的「山氣」。

高海拔茶區高度每升高100公尺，氣溫降0.5℃，同時日夜溫差大，隨高度升高而增加；可溶性及香氣物質增加，抑制纖維素合成而葉質柔軟；另外，日照漫射效應，茶葉香氣成分增加。

熟香型烏龍茶（俗稱凍頂烏龍茶）

相傳鹿谷舉人林鳳池引入青心烏龍種植於凍頂山上，為凍頂烏龍茶之起源，主要產於南投縣鹿谷鄉，至今仍以青心烏龍品種為原料。為中萎凋、中攪拌、中發酵、中烘焙之部分發酵茶，製程中具有團揉動作，成茶外觀為半球形或球形茶，並進行烘焙，形成特殊風味之凍頂韻。鹿谷茶區因受地力衰退影響，除早期開發的彰雅、鳳凰、永隆三村仍保持青心烏龍品種，並維持故有園相外，多數茶農已移往地勢較高之大崙山開發新茶園，但仍以種植青心烏龍為主。鹿谷凍頂烏龍茶向來都以標榜發酵程度及深焙火，故其製茶過程仍保持較傳統之萎凋及發酵度，對後續的焙火

凍頂烏龍茶（熟香型烏龍茶）

技術更是特別講究，茶湯具有焙火香及茶香，滋味濃稠，香氣沉穩內斂。

鐵觀音茶

鐵觀音原是茶樹品種名稱（別名紅心鐵觀音），適製部分發酵茶，具有獨特風味，成品名稱為鐵觀音。中國大陸所謂鐵觀音茶即是以鐵觀音茶樹製成的茶類。

臺北市木柵、新北市石門區為主要產區，可分為以鐵觀音品種製成的茶（正欉鐵觀音——木柵），亦有以硬枝紅心、臺茶12號、武夷等品種為原料者。為中萎凋、重攪拌、中發酵、重焙火（包布焙）之球形部分發酵茶，並進行重焙火去除毛茶不良風味及賦予焙火香味（觀音韻）。

<div align="right">鐵觀音茶</div>

在臺灣鐵觀音茶是指依照鐵觀音茶特定製法製成的茶類；製程中包布焙步驟是將布球茶包放入「文火」的焙籠上慢慢烘焙，使茶葉形狀逐漸彎曲緊結。如此反復進行焙揉，茶中成分藉焙火之溫度轉化其香與味。

白毫烏龍茶

日據時代源自於臺灣客家庄，主要產地於苗栗頭份市、新竹峨嵋鄉、北埔鄉、桃園龍潭區、新北市石碇區；為重萎凋、重攪拌、重發酵、不烘焙之部分發酵茶類。

又稱為東方美人茶、椪（膨）風茶、五色茶、蜒仔茶、香檳烏龍，採摘自遭受小綠葉蟬吸食（生長環境上的逆境）之茶菁，製程中必須經由萎凋+攪拌（酵素性發酵）以及炒菁後以濕布包

東方美人茶

小綠葉蟬

裹回潤（炒後悶，非酵素性發酵）的步驟，如此逆境條件下才能製作蜂蜜香熟果味品質特徵的東方美人茶。

具有三個重之茶類：
重萎凋：日光萎凋完成時茶菁重量減少率為25～35%
重攪拌：葉面三分之一至三分之二呈紅褐色且聞之有熟果香即可

茗茗之中　各領風味

炒菁。

重發酵：分析茶樣有茶黃質（theaflavins）發酵產物。

炒後悶目的為：

1.繼續讓它後發酵，增強烏龍茶熟果香氣。

2.使葉脈中之水分能平均擴散流至葉片上，減少葉脈硬度，增強葉之韌性，以利揉捻。

3.茶菁炒後悶至若干時間，使葉色呈黃變，不僅乾茶色澤鮮豔，使水色呈橙黃紅色。

4.避免揉捻時茶葉破碎，減少成茶粉末。

茶菁原料條件：

1.季節：夏季芒種時期。

2.採摘：嫩採帶心芽、白毫顯著。

3.小綠葉蟬危害。

4.品級：一心一葉→Finest to choice

　　　　一心二葉→On fine

　　　　一心三葉→Full superior

紅茶

　　紅茶的創始並不可考，後人推測約在明代中葉始於福建省崇安星村鎮（正山小種）。十七世紀引進歐洲，初期為貴族專屬飲品，之後逐漸走入平民，目前為全世界產量及飲用量最高的茶類。製程上一般可分為條形紅茶、碎形紅茶及切菁紅茶；傳統製程經由揉捻破壞葉片使酵素與多元酚物質完整作用產生香氣物質及有色物質（茶黃質、茶紅質），為全發酵茶類（80-90%以上）。

魚池、埔里茶區為日據時期最重要的紅茶產區之一， 1999
年中部發生921地震後，為振興地方產業才又開啟魚池紅茶的再
興。目前魚池、埔里紅茶栽培品種以臺茶8號、臺茶18號為主及
少面積臺茶21號。為配合國內市場需求，目前魚池、埔里茶區之
紅茶產製，已朝茶農自產自製之方式生產，以手採茶菁利用小型
紅茶揉捻機，產製條形紅茶，且為配合國內消費者清飲紅茶之習
慣，紅茶製程以優質紅茶之方向發展，不但注重茶湯香氣，滋味
帶有紅茶茶湯的收斂性，尤其是臺茶18號（紅玉）的特有肉桂香
及薄荷香，更是目前最受歡迎之茶品；另臺茶21號（紅韻）則帶
有柚花香，滋味甘醇，亦是紅茶類多樣性選擇。

製程中成分之變化：

茶多酚：參與茶葉氧化作用，生成茶黃質、茶紅質和茶褐質
而減少。

糖類：單糖及可溶性果膠質增加，增進茶湯濃度和甜醇滋
味。

氨基酸：萎凋階段明顯增加，以後製程由於參與香氣和茶紅
質之形成而減少。

咖啡因：相當穩定的物質，與紅茶品質的相關係數為0.86，
與茶黃質和茶紅質形成絡合物，產生凝乳現象（cream down）。

葉綠素：製程中被分解、取代、氧化及結合而顯著破壞而減
少。

紅玉紅茶

臺茶18號屬大葉種，為適製紅茶的優良品種，母本為自緬
甸引進茶籽之異型結合單株，父本為臺灣野生茶樹之異型結合單
株，自民國35-48年由茶業改良場分批進行此項雜交工作，經多年

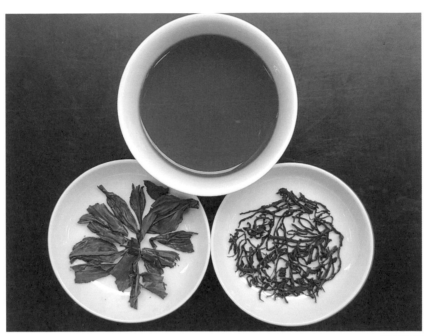

紅玉紅茶

來之高級試驗及區域試驗，其品質及有關農藝性狀，均較目前栽培之大葉種茶樹更為優異，於88年6月，正式登記命名為臺茶18號。

臺茶18號為直立型喬木茶樹，屬大葉型，種植土壤除保水力弱之砂壤土外，均適合種植；具特殊之「肉桂薄荷香氣」之紅茶，且沖泡成乳製品，仍能保持其原有之香氣，毛茶外形無白毫，葉片右半邊邊緣呈波浪型態。

紅烏龍

紅烏龍

是茶業改良場臺東分場

所研發新的茶葉製法及產品，屬於重發酵茶湯呈現橙紅水色，外觀球形及色澤烏黑有光澤。紅烏龍的原料來自中低海拔茶區種植的金萱及大葉烏龍茶種，結合烏龍、紅茶及烘焙工序。紅烏龍以製造出與其他地區茶葉的區隔性來增加商品在市場上的競爭力，號稱三合一茶飲，嚐盡烏龍的甘醇、紅茶的濃郁及烘焙的韻味，添增色香味品質之多樣性。

佳葉龍茶

一種富含 γ －胺基丁酸（γ －aminobutyric acid）的新型態保健茶，英文簡稱GABA，故稱GABA tea或佳葉龍茶。是一種純天然茶製品，由新鮮茶菁經特殊厭氧發酵所成。商品化佳葉龍茶至少需GABA含量150mg%（乾重）以上。γ －胺基丁酸不論是離體培養（*in vitro*）或活體培養（*in vivo*），對ACE酵素（Angiotensin I converting enzyme）皆具有明顯抑制作用，証明GABA可以降血壓。

蜜香茶

茶樹芽葉經過小綠葉蟬吸食過後，經採摘加工製成含有天然蜜味的茶類均可稱之。現今具有蜜香味的茶類包括：東方美人茶、貴妃茶、蜜香綠茶、蜜香紅茶、蜜香黃茶、蜜香白茶、蜜香佳葉龍茶和蜜香烏龍茶等。

什麼是膨風茶「蜜香」風味之特徵成份？據茶業改良場試驗資料指出，有兩個成份即：

2,6-二甲基-3,7–辛二烯-2,6-二醇

3,7-二甲基-1,5,7-辛三烯-3-醇

被認為是「蜜香」特徵成份，而其中前者是經小綠葉蟬吸食茶菁後，就會因異常代謝而生成；後者，則為前者在加工或其它

製成脫水（dehydration）所生成。

「小綠葉蟬（又稱浮塵子或涎仔），英文學名叫Jacobiasca formosana」。「溫暖濕熱的氣候」與「嫩芽嫩葉」都是小綠葉蟬的最愛，一年有十四個世代。被小綠葉蟬叮吸後的茶葉就稱「著涎」，「涎」就是口水的意思。因此，後來蜜香茶都會以臺語稱呼「涎仔茶」。

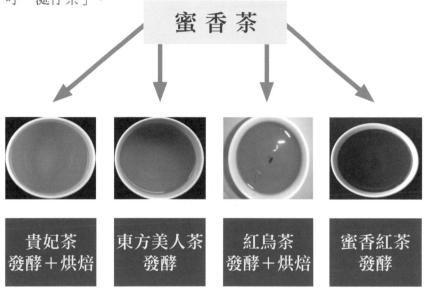

蜜香茶

貴妃茶
發酵＋烘焙

東方美人茶
發酵

紅烏茶
發酵＋烘焙

蜜香紅茶
發酵

調味茶

添加茶或謂調味茶是在茶葉中添加特殊風味植物的花、果、莖、葉等可食用部分，調製成各種兼具茶香及草果香之特殊風味飲料，如檸檬紅茶、玫瑰紅茶、洛神紅茶、薄荷綠茶、茉莉花茶等。其口味千變萬化，頗能迎合青少年求新求變的心理，而深受喜愛，在慣飲紅茶的歐美地區尤為風行，消費量與日漸增。

餅茶

餅茶為古老之產品，文獻中早有記載，但不同於磚茶；餅茶

材料品質較高,磚茶係以副茶製作。餅茶、磚茶可做成各式外型美觀之形狀,當做禮品贈送,以供飲用或兼具觀賞保存。為期能長久保存及觀賞用,可以PVC收縮膜包裝。

粉茶

粉茶為茶菁原料經加工製造後再研磨成粒度均勻、品質成分及外觀顏色均一的粉狀茶,可以充分利用茶芽、葉、梗等部位,及完全保存茶葉中有益人體之保健成分。與一般茶末或茶角不同,茶末或茶角係茶葉加工精製過程中殘餘之碎屑粉末,品質與外觀顏色較難控制。粉茶製品係從日本「抹茶」衍生而來,抹茶為一高級綠茶,含豐富之胺基酸,經研磨後直接沖泡連同茶葉一併飲用。可提供人體豐富的維生素、礦物質及食用纖維,同時兼有飲茶之效果。粉茶可直接或間接當做各式食品調味料、著色料或風味改良劑,在我國與日本頗為風行。

餅茶

果茶

果茶為臺灣客家莊流傳已久之特色茶,其成品外表漆黑身繫紅或白色繩索成扁圓形,經切碎沖泡飲用時具有特殊風味,深受老一輩人士所喜愛。在北部或東部山區有客家人的地方大都有零

茗茗之中 各領風味

214

星製造，惟因產
品製程繁複，易
受氣候影響，一
般製作費時費力
成本高，一般消
費市場對果茶認
識不多。若能以
現代化的加工技
術，配合豐富的
水果及副茶為原

果茶

料，同時可解決副茶銷路與水果盛產期滯銷之壓力。

感官品評

　　感官品評是一門以科學的方法，藉著人的視、嗅、嚐及觸等
四種感覺來測量與分析食品或其他物品之性質的科學；茶葉感官
品評是在一定的環境、設備條件下，依靠評茶人員自身的專業技
能來完成的。

　　茶葉感官品評主要是依靠人的視覺、觸覺、嗅覺、味覺和大
腦來綜合分析做出判斷。

　　茶葉品質感官評鑑的優點：

- ・快速評鑑茶葉形、色、香、味的品質優劣，作為產製技術
　改進之參考。
- ・敏銳地判別茶葉品質異常現象。
- ・能判別出其他檢驗方法難以檢測的風味特性，迎合消費者
　之需求。
- ・針對市場需要訂定不同品評標準。
- ・不需花費大量資金購置精密儀器。

茶葉品質評鑑項目：

外觀：形狀（appearance）10%。

　　　色澤（color）10%。

　　　水色（liquor）20%。

　　　香氣（flavor）30%。

　　　滋味（taste）30%。

　　　葉底（infused leaf）。

上述評鑑項目評分比例依不同茶類做適當比例的調整。

茶葉沖泡及品質鑑定過程

感官品評時，秤取3公克茶葉用150ml沸水沖泡，浸泡時間為：

球形（高山茶、凍頂茶、鐵觀音茶）浸泡6分鐘。

花朵形（東方美人茶）浸泡5分30秒。

條形（綠茶、文山包種、紅茶）浸泡5分鐘。

感官評鑑

倒出茶湯後，按水色、茶渣聞香、茶湯品評及葉底等評審項目逐步審查。

水質

水質是指沖泡水的軟硬度（礦物質離子）、清濁度及酸鹼度（pH值）等，對茶湯的水色、香氣、滋味影響極大。

文獻指出水質酸鹼度以pH6.0-6.5為優，微酸性可使茶湯水色明亮，不暗黑；偏中性或微鹼性水質，會促進多元酚類氧化，湯色變暗，鮮爽度差，滋味變鈍。沖泡水質之pH越高，則萃取所得烏龍茶茶湯水色越暗紅，茶湯中多元酚成分含量則越低。

鈣、鎂及鐵等礦物質離子濃度太高之硬水，茶湯暗而苦澀，能改變茶湯的水色和滋味；若鎂的含量大於2ppm時，茶味變淡，而鈣的含量大於2ppm時，茶味變澀，若達到4ppm，則茶味變苦。其中隨著鈣離子濃度增加，茶湯變混濁，顏色變黃，香氣品質下降，滋味變苦，因鈣離子與茶湯茶多酚組成分生成錯合物，其溶解度及穩定性隨茶湯鈣離子濃度升高而下降。燒水時切勿使開水煮得太久，水蒸氣蒸發過多，容易使水變成硬水，這種水質較不適宜泡茶用，泡茶用水，軟水比硬水為佳。所謂「軟水」係指水中所含的礦物質和氯化物較少

感官評鑑——準備作業

者，如果含量較多，則稱為「硬水」。因為「硬水」水質鹼性較重，易與茶中的多元酚類物質氧化，而降低鮮純的茶味；而氨基酸及咖啡因成分較不受不同水質沖泡之影響。

形狀及色澤

每一種茶都有屬於自己標準的形狀，有許多種茶葉都是依照形狀來分級的。茶葉的老嫩為主要的考量條件，老而粗大的茶葉比幼嫩緊結又整齊者的品質差，此外茶梗、茶片、茶末含量多的話品質較為不好，且不該混有夾雜物。

色澤會因各種茶的特性或製程的不同而有相異，綠茶須茶芽多且呈翠綠色，紅茶以烏潤且有光亮為佳；半球型包種茶貴在有灰白點的青蛙皮狀，顏色比較深綠；白毫烏龍茶以具有顯明的紅、黃、白三色者為上品。不過還是有共通點的，所有茶類凡是有油光且新鮮的皆是較佳的，而色澤灰暗、雜而不勻者都是劣等茶。

可溶性成分

茶葉沖泡就是萃取水溶性成分，茶的風味主要由茶葉中含有的可溶性成分所決定，可溶性成分約佔茶葉乾重的25-35％。內容物包括：

感官評鑑——形狀

1.多元酚佔茶湯可溶分40-50%　　　　澀之源

2.胺基酸佔茶湯可溶分10-15%　　　　甘之源

3.咖啡因佔茶湯可溶分5-8%　　　　　苦之源

4.碳水化合物佔茶湯可溶分4-7%　　　甜之源

5.揮發性成分 佔茶湯可溶分0.01-0.02%　香之源

6.果膠質 佔茶湯可溶分4-7%　　　　　質之源

水色

　　水色會因為茶的發酵及烘焙程度不同而呈現不同的水色；不發酵茶為蜜綠色，隨著發酵程度的提高，水色會慢慢偏黃，輕發酵的文山包種茶為蜜綠帶黃；中發酵輕烘焙的高山茶為蜜黃色；中發酵中烘焙的凍頂烏龍茶則是金黃色；中發酵重烘焙的鐵觀音茶則是琥珀色；重發酵的東方美人茶水色為黃中帶紅，不過各類茶有統一適用的標準，以明亮清澈呈油光為佳，如果茶湯水色混濁且沈澱物多，則都不是水準以上的茶。

　　臺灣特色茶之標準水色為：

綠茶	→	文山包種茶	→	高山茶	→	凍頂烏龍茶
蜜綠		蜜綠		蜜黃		金黃
		（綠中帶黃）		（黃中帶綠）		（黃中帶褐）

→	鐵觀音茶	→	東方美人茶	→	紅茶
	琥珀		橙紅		鮮紅
	（褐中帶黃）				

葉底

　　評審葉底主要靠視覺和觸覺來判別，首先應將茶渣倒入評審盤或葉底盤中，並充分發揮眼睛和手指作用。根據葉底的

不同茶水色

老嫩、發酵程度、均勻度、色澤、柔軟度、厚薄、拚配等來評定優劣，同時應注意有無摻雜及異常的現象。

菁味

感官評鑑——水色

形成原因：

1. 栽培管理氮肥施用過多，葉呈暗綠色，香氣不足而滋味淡薄。

2. 茶菁萎凋過程中，室溫低、濕度高，葉中水份散失（走水）不暢，發酵作用無法正常進行，也是造成菁味原因。

3. 茶菁幼嫩或清晨露水重時採摘不當，攪拌時易造成葉部組織損傷，水分散失不流暢（俗稱積水），製作成品色澤暗黑，呈臭菁味而難以入口。

4. 茶菁原料過於老化。

5. 炒菁不足。

澀味

　　提到澀味，一般人最常用來形容的敘述是：吃了不成熟水果所造成口腔乾燥與皺縮的感覺，或者是舌頭麻麻的不適感。在人類味覺系統中，擔任味覺接收器的有兩種，一為分布在舌頭上的味蕾，另一為分佈在整個口腔的神經系統。茶湯的澀味，主要是來自兒茶素類（catechins）；兒茶素是一種多元酚類（polyphenols），多元酚類佔茶葉乾重的10%-30%，而兒茶素類

感官評鑑——葉底

佔了茶葉多元酚類的70%-80%；兒茶素類又分為酯型與游離型兩種，具苦澀味；因此，茶葉之澀味在所難免，業者常言「不苦不澀就不是茶」之涵義亦於此。一般來說，我們可以將茶湯澀味輕重的成因分為茶菁原料、製茶技術、沖泡方法及儲存條件四個部分來探討。在茶菁原料方面，又可以分成品種、季節、氣溫、雨量、日照、採摘法等方面來進一步分析。

凝乳現象（cream down）

　　茶乳是紅茶茶湯冷卻後形成之不溶性聚合物，由高含量茶黃質、茶紅質及咖啡因聚合而成；茶黃質比例高，茶乳明亮；茶紅質比例高，茶乳混濁色暗易沉澱，由凝乳現象可做為判斷紅茶品質優劣的參考。

紅茶凝乳（cream down）

　　茶學專用術語主要依栽培品種、採摘、茶菁芽葉、化學成分、製程及茶葉種類等分門別類，中外茶學名詞多達數千個，篇幅所限擇些與大家分享。

茗茗之中 各領風味

作者	劉漢介・陳玉婷・廖純瑜 李素梅・羅士凱・陳國任
總經理	王承惠
財務長	江美慧
印務統籌	張傳財
業務統籌	龍佩旻
行銷總監	王方群
書法題字	甘侯・劉漢介
美術設計	不倒翁視覺創意 ononstudio@gmal.com
出版者	華品文創出版股份有限公司 公司地址：100臺北市中正區重慶南路一段57號13樓之1 倉儲地址：221新北市汐止區大同路一段263號9樓 讀者服務專線：(02) 2331-7103 倉儲服務專線：(02) 2690-2366 E-mail：service.ccpc@msa.hinet.net
總經銷	大和書報圖書股份有限公司 地址：242新北市新莊區五工五路2號 電話：(02) 8990-2588 傳真：(02) 2299-7900
印刷	卡樂彩色製版印刷有限公司
初版一刷	2023年4月1日
定價	平裝新臺幣500元
ISBN	978-986-5571-71-9

國家圖書館出版品預行編目（CIP）資料

茗茗之中 各領風味/劉漢介, 陳玉婷, 廖純
瑜, 李素梅, 羅士凱, 陳國任編著. -- 初版.
-- 臺北市：華品文創出版股份有限公司,
2023.04 224 面；23x17公分
ISBN 978-986-5571-71-9(平裝)

1.CST: 茶藝 2.CST: 茶葉 3.CST: 文化
4.CST: 臺灣
974 112003514